萌貓咪 水彩輕手繪

跟著畫就上手的 超Q毛茸茸喵星人

李言恩 (喵星達) 著

- 由淺入深的技巧分享：學習基礎構圖與線稿繪製，內含基本水彩技法講解。
- 細膩的分解示範：將貓咪細部特徵拆解教學，跟著步驟畫出各具魅力的貓咪。
- 繽紛多元的貓咪姿態：30個貓咪日常動作和不同的場景，每篇都有縮時影片。

U0020644

2AF138 萌貓咪水彩輕手繪：跟著畫就上手的超 Q 毛茸茸喵星人

作　　者／李言恩
編　　輯／單春蘭
特約美編／Matt
封面設計／走路花工作室

行銷企劃／辛政遠
行銷專員／楊惠潔
總 編 輯／姚蜀芸
副 社 長／黃錫鉉

總 經 理／吳濱伶
發 行 人／何飛鵬
出　　版／創意市集
發　　行／城邦文化事業股份有限公司

歡迎光臨城邦讀書花園網址：www.cite.com.tw
香港發行所／城邦（香港）出版集團有限公司
香港灣仔駱克道 193 號東超商業中心 1 樓
電話：(852) 25086231 傳真：(852) 25789337
E-mail：hkcite@biznetvigator.com
馬新發行所／城邦 (馬新) 出版集團
Cite (M) Sdn Bhd
41, Jalan Radin Anum, Bandar Baru Sri Petaling,
57000 Kuala Lumpur,Malaysia.
Tel：(603) 90578822
Fax：(603) 90576622
Email：cite@cite.com.my

印刷／凱林彩印股份有限公司
2019 年（民 108）9 月初版一刷 Printed in Taiwan.
定價／350 元

若書籍外觀有破損、缺頁、裝訂錯誤等不完整現象，想要換書、退書，或您有大量購書的需求服務，都請與客服中心聯繫。

客戶服務中心
地址：10483 台北市中山區民生東路二段 141 號 B1
服務電話：（02）2500-7718、（02）2500-7719
服務時間：周一至周五 9：30 ～ 18：00
24 小時傳真專線：（02）2500-1990 ～ 3
E-mail：service@readingclub.com.tw
※ 詢問書籍問題前，請註明您所購買的書名及書號，以及在哪一頁有問題，以便我們能加快處理速度為您服務。
※ 我們的回答範圍，恕僅限書籍本身問題及內容撰寫不清楚的地方，關於軟體、硬體本身的問題及衍生的操作狀況，請向原廠商洽詢處理。

廠商合作、作者投稿、讀者意見回饋，請至：
FB 粉絲團・http://www.facebook.com /InnoFair
E-mail 信箱・ifbook@hmg.com.tw

國家圖書館出版品預行編目 (CIP) 資料

萌貓咪水彩輕手繪：跟著畫就上手的超 Q 毛茸茸喵星人 /
李言恩著 . -- 初版 . -- 臺北市：創意市集出版：城邦文化發
行 , 民 108.09
　面；　公分
ISBN 978-957-9199-67-4(平裝)
1. 水彩畫 2. 插畫 3. 繪畫技法

948.4　　　　　　　　　　　　　　　　　　108013428

前 言

大家好，我是喵星達 meow meow star! 非常喜歡小動物，家裡養了五隻貓咪、兩隻狗狗，平常喜歡以手機紀錄他們的生活點滴，動物們的姿態和逗趣神情，成為我創作的熱情與養分。本書中貓咪靈活姿態，都是平常和貓咪互動拍照捕捉而來，希望將療癒的心情傳達給大家！

23 歲決定用一生的力氣來畫畫和拍照，其實創作的初衷只是想用自己的詮釋，紀錄身邊親愛的人和貓貓狗狗們，漸漸地透過畫圖、攝影、絹印和手作的過程，感受到單純的快樂，就好像小時候的自己，最簡單的快樂，它不曾離開，也意識到創作和愛，是自己唯一想做的兩件事，於是就這樣，每天每天持續到現在，想將這份純真的心，透過畫筆傳遞給大家。

平常在創作的時候，會先擬定創作企劃，平常隨身攜帶一本速寫簿，生活中遇到的風景、音樂、電影、旅行等，都可能成為下次的創作靈感來源，我習慣隨手將偶爾閃過的靈感速寫下來，在繪製一系列創作時，會依著這些靈感擬訂創作方向和企劃。接著以鉛筆手繪線稿，因為大多是以水彩上色，在繪製線稿時只需要輕輕打稿，描繪出大致的輪廓，接著以水彩上色，平常偏愛以渲染法進行繪製，以淺色均勻描繪並保持紙張的溼度，較濃厚的顏料輕點暈染開，很喜歡看顏料和水分在紙張上自由的融合、舒展，覺得畫紙好像一片屬於自己的秘密草原，畫筆是牧羊人，顏料和水分是小羊，喜歡看著它們靜靜的自由流動，想去哪裡就去哪裡，有時候加重畫筆力道或是顏料濃度，讓它們往適合的方向暈染，十分寧靜放鬆的時光。

本書和大家分享我在繪畫時常使用到的水彩技法，循序漸進介紹平常使用的繪畫工具、常用色彩、基本繪畫技巧，並將上色技巧靈活運用於實際繪製中，希望大家能一起享受畫圖的寧靜時光，在水彩的世界自由自在。

目錄

常用水彩工具　　　　　　　　　　4

製作自己的貓咪色卡　　　　　　　5

貓咪常用色彩　　　　　　　　　　6

認識紙張和水分的關係　　　　　　8

認識顏料濃度和筆刷狀態　　　　　10

認識運筆角度與方向　　　　　　　12

貓咪五官繪製　　　　　　　　　　14

毛流畫法　　　　　　　　　　　　16

毛流上的堆疊和暈染　　　　　　　17

常出現的失誤及補救辦法　　　　　18

花園裡的小白貓　　　　　　　　　20

草莓花圈貓咪　　　　　　　　　　24

最愛玩毛線　　　　　　　　　　　28

圓滾滾的肚皮　　　　　　　　　　32

洗臉時間　　　　　　　　　　　　36

貓咪好朋友　　　　　　　　　　　40

貓咪咖啡館　　　　　　　　　　　44

貓咪瑜珈　　　　　　　　　　　　48

最喜歡木天蓼　　　　　　　　　　52

躲進紙箱埋伏　　　　　　　　　　56

窩成火雞的形狀　　60

貓咪麵包攤　　64

花圃散散步　　68

偷喝水的貓　　72

罐頭時間！　　76

伸懶腰休息一下　　80

鼻子碰鼻子　　84

來玩逗貓棒　　88

來玩躲貓貓　　92

等待獵物中　　96

貓咪抓蝴蝶　　100

回眸看著你　　104

貓咪理髮店　　108

晚安晚安　　112

窗前的午休時間　　116

翻滾一下呼嚕嚕　　120

吃飽了舔舔嘴巴　　124

匍匐前進　　128

專屬貓咪小窩　　132

躺著賴皮　　136

貓咪輕手繪影集　　140

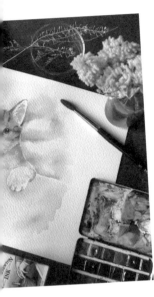

常用水彩工具

塊狀水彩

我常使用的塊狀水彩有牛頓學生級 24 色、貓頭鷹水彩學生級 24 色，另外準備了一盒搪瓷水彩盒，將常使用到的顏料放入，是最常使用到的一盒水彩。

水彩筆和鉛筆

我常使用的水彩筆為法國伊莎貝 Isabey 貂毛水彩畫筆系列 6223 6 號水彩筆，喜歡它筆尖易收尖、筆腹富含水分的特性。鉛筆使用輝柏 0.35 製圖鉛筆，適合勾勒細細的鉛筆線稿。

水彩紙

最常使用的水彩紙為 FABRIANO-Watercolor 冷壓畫家水彩本、山度士 300 磅中粗目水彩紙，FABRIANO 水彩紙畫起來滑順，易於細節的勾勒。山度士水彩紙易於吸收水分，適合濕度較高的暈染，兩種紙張會交替使用。

製作自己的貓咪色卡

製作色卡是認識水彩的第一步，可以了解顏料碰觸紙張實際的顏色，在繪製色卡時，對應水彩盒內顏料的位置，方便日後查看使用。色卡的形式不拘，可以畫簡單的方型、圓形、長條狀漸層等等，此處以貓咪形狀做示範，先在紙上繪製貓咪形狀的色塊，再沾取顏料簡單平塗上色即可。

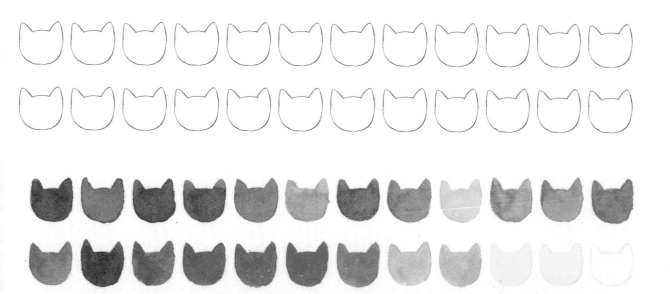

貓咪常用色彩

繪製貓咪時，我的水彩盒內會準備冷褐色、暖褐色、土黃色、紅褐色四種基本顏色，再以這四種色彩互相調色，加入水分、黑與白，可變化出豐富的貓咪色彩。以下將常用的的貓咪調色方式列出：

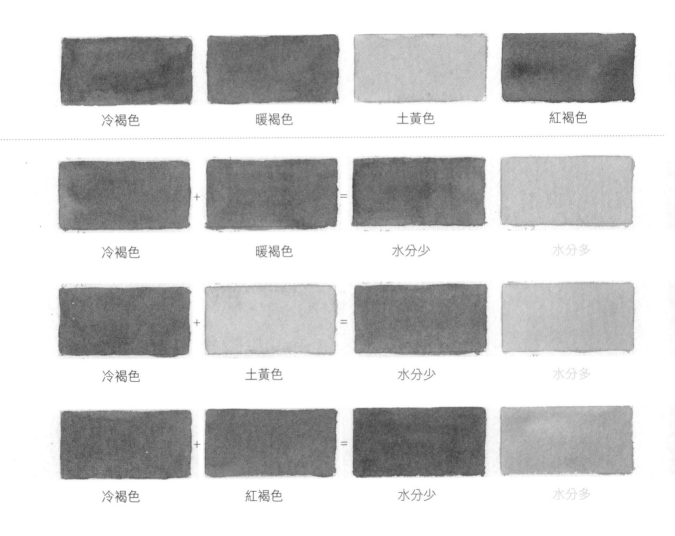

冷褐色	暖褐色	土黃色	紅褐色

冷褐色	暖褐色	水分少	水分多
冷褐色	土黃色	水分少	水分多
冷褐色	紅褐色	水分少	水分多

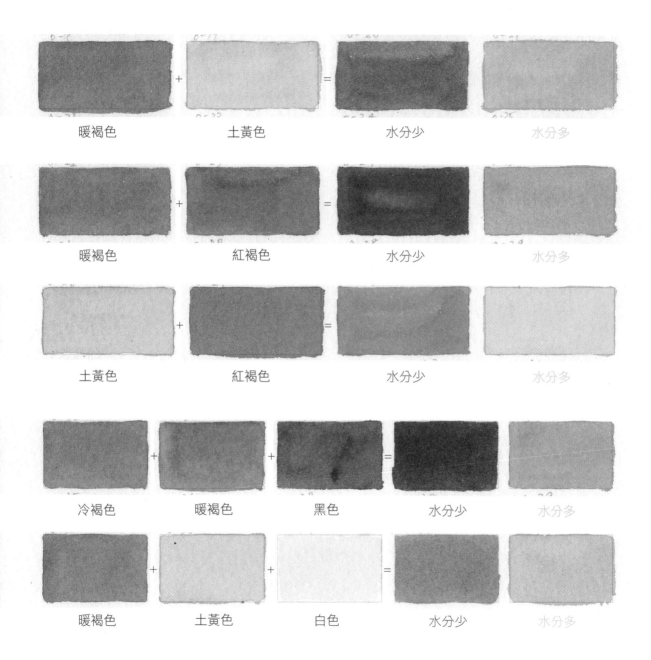

暖褐色	土黃色	水分少	水分多
暖褐色	紅褐色	水分少	水分多
土黃色	紅褐色	水分少	水分多

| 冷褐色 | 暖褐色 | 黑色 | 水分少 | 水分多 |
| 暖褐色 | 土黃色 | 白色 | 水分少 | 水分多 |

認識紙張和水分的關係

水彩的繪製很大一部分是在控制水分和顏料濃度，作畫的時候若能充分掌握紙張濕度和顏料濃度的特性，可以更自在的使用各種技法為畫面做渲染，仔細觀察紙張吸水的程度和顏料分子在水中的擴散，以下以水份多和水分少的例子做對比，請見下方圖解：

實際繪製

紙張濕度：水分表面突起，若拿取傾斜，水分容易滴落

紙張水分較多

水分多，一部分停留在紙張表面

紙張

水分在紙張上停留時間較短，尚未深入紙張內部，當顏料接觸到時會在表面自由流動，乾後呈現較不確定且稀薄的渲染。

紙張濕度：水分吸入紙張，若傾斜擺放紙張，水分仍停留原位

實際繪製

紙張水分較少

水分少，大部分吸入紙張內部

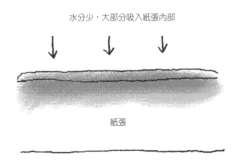

紙張

當水分吸收入紙張，和顏料接觸時，顏料分子會滲透進紙張紋理，呈現飽和厚重的渲染。

水分多 - 運用實例

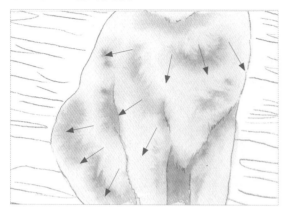

多用於表現蓬鬆、長毛的繪製，水分多易於顏料流動，邊緣表現較朦朧，可暈染出柔軟感。

水分多 - 修改的方式

水分太多，若是紙張磅數不夠，容易造成紙張起皺，此時以乾筆輕輕吸取凹陷處水分，避免顏料暈染不均勻。

水分少 - 運用實例

多用於表現厚重的斑紋或陰影，水分較少時顏料不易流動、容易停留在原地，用於表現較明確的色塊。

水分少 - 修改的方式

水分較少，顏料容易停留在原地，造成明顯的色塊界線，以筆尖輕輕將顏料往後拉，繪製出漸層即可。

認識顏料濃度和筆刷狀態

在相同的紙張濕度條件下，另一個影響繪畫效果的即是顏料濃度和筆尖，濃厚和稀薄的顏料能產生不同的繪製效果，而筆尖的濕度能控制放置顏料的多寡，請參見下圖分解：

顏料濃度稀薄

顏料濃度：顏料於調色盤上易流動，以筆尖吸取後，易畫落筆尖。

顏料濃度低，水的比例高，紙張未乾時顏料吸入紙張纖維的比例少。

紙張

實際繪製

清淡稀薄的顏料易於修改、重疊。

顏料濃度濃厚

顏料濃度：顏料於調色盤上不易流動，以筆尖吸取後，不易畫落筆尖。

顏料濃度高，水的比例少，刷上紙張即將顏料吸入紙張纖維。

紙張

實際繪製

濃厚的顏料運用於明確色塊、呈現對比。

顏料濃度稀薄 - 運用實例

顏料濃度稀薄加上飽含水分的筆刷

常用於大面積的毛色底色暈染，適合二次疊色。

顏料濃度稀薄加上水分較少易收尖的筆刷

適合繪製毛流及陰影，可層層堆疊。

顏料濃度厚重 - 運用實例

顏料濃度厚重加上飽含水分的筆刷

常用於強調毛色斑紋，繪出明確的花色範圍。

顏料濃度濃厚加上水分較少易收尖的筆刷

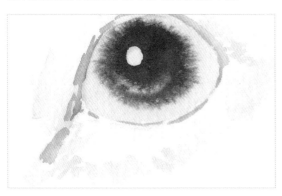

適合繪製眼眶、嘴部等，線條明確且精細的部位。

認識運筆角度與方向

仔細觀察運筆角度與方向，能在不同情況下做出各種水彩效果，盡量不要來回摩擦紙張，因為每一次下筆都在耗損紙張的使用程度，最好同一方向一次下筆完成，如果遇到大面積的範圍可以換毛量較豐厚的筆，減少以小筆來回摩擦紙張的次數。讓紙張減少被筆刷磨損的最佳狀態，以利於下一個顏色疊色或渲染。請見下方圖解：

一般情況在下筆時，筆成大約 45 度角，以筆頭輕輕劃過紙張，將顏料均勻沾染於畫紙上。

壓筆毛可依力道不同，做出深淺效果。

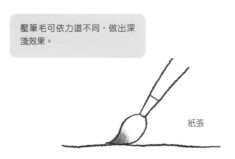

在繪製大面積區域時，筆刷的彎折可以稍微大一點，不過還是盡量用筆毛較豐厚的筆上色較佳。

一般平塗上色時，筆呈單一方向性，輕輕刷過即可留下均勻的顏料。

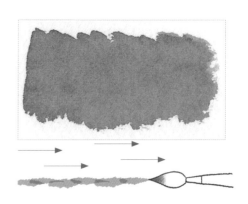

若是將一個範圍重複塗抹，每次下筆都將筆毛上的顏料吸入紙上，顏色容易越畫越深。

運筆方向的運用

運筆的方向影響顏料的流動，尤其在暈染時，顏料隨著水分隨意流動，若能掌握運筆的方向，可控制運染的範圍以及效果呈現。請見下方圖解：

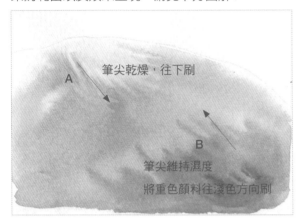

圖中 A 部分，將筆保持乾燥，由淺色往灰色拉出白色毛髮。圖中 B 部分，則是讓筆保持濕度，由重灰色往淺灰色拉出毛髮線條。

繪製斑紋時，常用閃電狀運筆方式，讓顏料自然暈出由粗至細的斑紋。

處理相鄰色塊時，可於兩色交界處來回輕刷，將兩色融合再一起。

乾筆技法的運用，沾取所需顏料，往同個方向輕刷，可呈現自然不規則的毛色斑紋。

貓咪五官繪製

貓咪的五官融合非常多技巧及細節,以下將五官拆解實際繪製步驟:

眼睛

① 先將整個眼珠上色,眼神光的原點留白,將
　上色部分保持水分濕度。

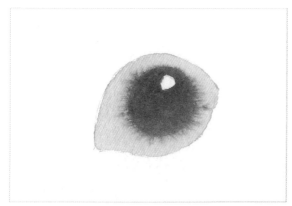

② 瞳孔部分以較深、濃稠的顏料輕點在中心,
　若顏料向外擴散,以乾筆將多餘的顏料擦拭
　乾淨。

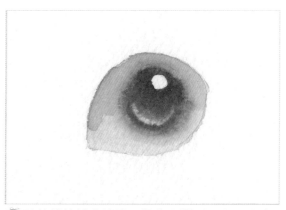

③ 以乾筆擦拭出瞳孔下緣的月彎形反光,眼珠
　的上緣畫出陰影。

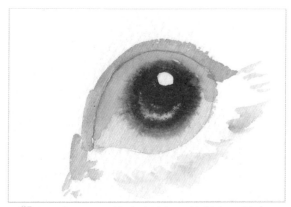

④ 將眼部周圍以較清淡的褐色繪製出毛髮。

鼻子及嘴部

① 以桃紅色調和深褐色，將顏料輕點在孔陰影
最深處。

② 將顏料用水調淡，將鼻子周圍上色，在鼻子
反光處留白。

③ 以深褐色繪出嘴巴的界線，並向下圖開製造
出自然的漸層陰影。

④ 增加嘴部周圍的陰影，加強立體感及蓬度。

毛流畫法

毛流的畫法看似複雜，其實是相同步驟重複堆疊出，先練習基本的毛色畫法，再耐心層層疊出毛絨感。
貓咪的毛形較單純，分成短毛與長毛，控制筆觸長度即可獲得想要的效果。

短毛

① 以淺褐色畫出一道鋸齒狀。

② 用乾淨的筆尖將顏料向後拉，可獲得自
然的漸層。

長毛

① 以淺褐色畫出一道月鉤狀。

② 用乾淨的筆尖將顏料向後拉，可獲得自
然的漸層。

毛流上的堆疊和暈染

堆疊和暈染毛髮時有一些小技巧，請看以下步驟說明：

短毛的層層堆疊

繪製毛髮時避免出現過於工整的垂直或水平線條，看起來較生硬。

毛髮堆疊應成弧狀不規則，錯落的排列看起來較自然。

為長毛加入柔軟感

① 畫好初步陰影的長毛，視覺上較為生硬，可鋪上一層水，輕點淺褐色於陰影處。

② 將上一步的淺褐色往周圍以筆尖輕輕推開，增加毛的蓬鬆感。

常出現的失誤及補救辦法

自由流動的不確定性是水彩繪製的浪漫，但偶爾發生的小失誤難免讓人感受挫敗，不過請別擔心，在水分尚未乾透以前，許多小失誤都還有修改的辦法，掌握基本原則，就可以放心悠遊在水彩世界裡。

描繪色塊時習慣以色彩先框住外圍再進行內部上色，容易使得外框形成生硬的界線。

描繪色塊時應以鄰近處接續上色，才能使顏料均勻伸展於畫紙上

補救辦法：於界限處加入多點水分畫緣輕刷，使的界線變得不明顯。

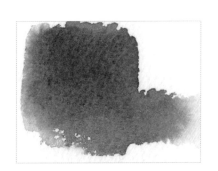

暈染大範圍時，未顧及其他區域水分濕度，使得紙張乾界形成明顯界線。

應隨時注意紙張各部位濕度，幫他們隨時補充水分，才能夠均勻暈染。

補救辦法：以較濕的筆刷沾取界線的顏料，將其他區域均勻染開。

繪製時紙張或筆刷過濕，導致顏料過分擴散，形成無法預期的暈染範圍。

暈染時應注意紙張濕度，若是紙張過濕，先以乾筆吸收多餘水分再進行暈染。

補救辦法：以乾筆輕輕擦拭擴散的顏料，並吸收掉多餘水分，可降低擴散的速度。

暈染時將較稀薄的顏料滴到濃郁的顏料上，造成暈染不均勻形成水痕。

在繪製時應注意顏料濃度的擴散，在稀薄的顏料疊上厚重的顏料是可以的，若將濃重的顏料加入水分較多的顏料，原本的顏料會被沖刷開。

補救辦法：將筆洗淨擦乾，以輕輕畫圓的方式，將水痕抹除。

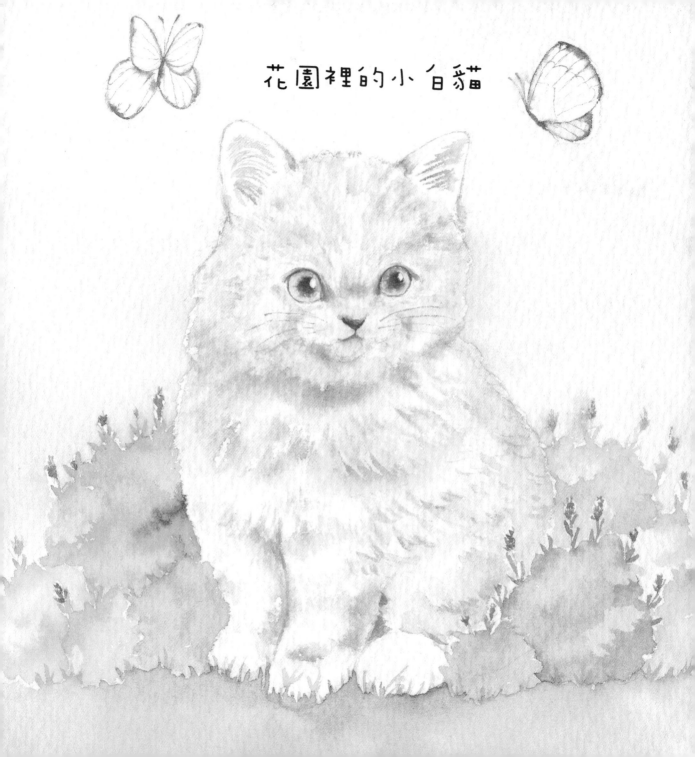

花園裡的小白貓

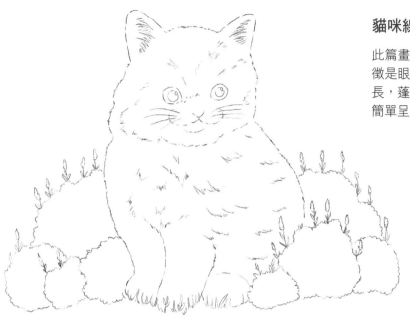

貓咪線稿

此篇畫的是白色金吉拉幼貓，幼貓的五官特徵是眼睛和鼻子距離較近，金吉拉的毛髮較長，蓬鬆柔軟，在畫線稿時可以將這些特徵簡單呈現出來。

線稿比例：幼貓金吉拉的整體比例上，頭部的比較較大，和身體大約占 2:3，耳朵短而圓，四肢的型態較貓短，呈圓柱狀。

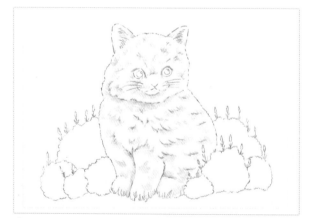

① 先以冷褐色勾勒全身毛髮陰影，特別加重在臉頰邊緣、脖子、背部、貓咪嘴邊肉兩側、眼頭眼尾、兩腳相疊的陰影處，呈現貓咪的立體感。

用色 + 水 =

水量 水 水 水

畫筆狀態：此時顏料較稀薄，筆腹呈現濕潤飽滿，筆鋒保持銳利，垂直拿著不會有水分滴下來的狀態。

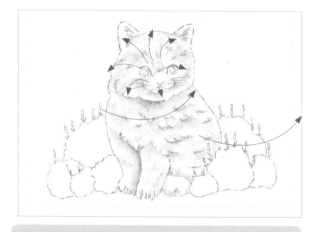

在繪製初步毛髮陰影時，盡量避免水平線和垂直線，以及太過規律的層次，會比較生動自然。貓咪的身軀呈球體及圓柱狀，身體及四肢毛髮生長方向為圓弧形，臉部毛髮則以鼻子向外放射狀生長。

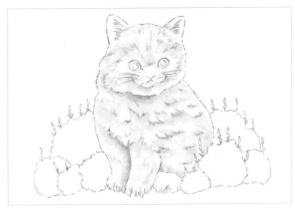

②接著以暖褐色重複步驟，加強毛髮的陰影。記得將顏料盡量調淡，筆觸較上一步驟大些，以塊狀疊上陰影。

用色 ● + 水 = ●

水量 水 水 水

畫筆狀態：此時顏料較稀薄，筆腹呈現濕潤飽滿，筆鋒保持銳利，垂直拿著不會有水分滴下來的狀態。

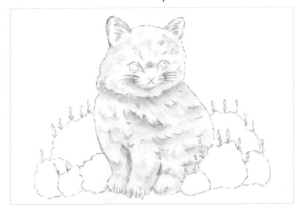

④將整隻貓輕輕以畫筆打上一層水，避開眼睛和耳朵肉色部分，趁水分尚未乾時，用冷褐色以暈染的方式輕點在陰影處，以呈現毛髮的蓬鬆及柔軟度。

用色 ● + 水 = ●

水量 水 水 水 水 水

暈染技巧：第一層水量多，讓整隻貓均勻沾滿水分，保持將紙張垂直拿起時，水分不會流下來的狀態。第二層以稀薄的顏料輕點在陰影處，顏料可充分擴散舒展，但仍可用畫筆控制暈染範圍，若水分過多，會導致顏料四處流動。

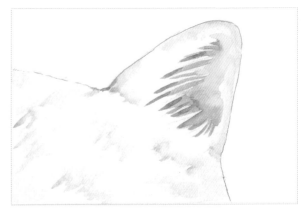

③以洋紅色顏料調和一點暖褐色，畫耳朵粉紅色部分。筆觸盡量細緻，以留白的方式，用筆尖輕輕勾勒出白色毛髮底下的粉紅肉色。耳朵外圍以冷褐色上色。

用色 ● + 水 = ●

水量 水 水

畫筆狀態：毛髮勾勒較細微，筆尖要保持細緻易收尖的狀態，可視情況將筆尖輕輕碰觸抹布吸除多餘水分。

⑤趁水分尚未乾透時，用冷褐色以筆尖輕輕勾勒出毛髮，筆觸盡量細緻，線條呈圓弧狀，加強貓咪各部位毛髮線條。

用色 ● + 水 = ●

水量 水 水 水

畫筆狀態：接續上一步驟，此時紙張尚未乾透，以細膩的筆尖輕輕劃過紙張，勾勒出柔軟的弧狀毛髮。

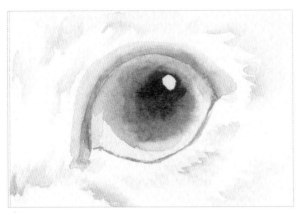

6 描繪眼珠，以淺藍色打底，避開眼珠亮點留白，再以較濃郁的深藍色輕點在眼珠中心，眼眶周圍也用深藍色以筆尖輕輕框起。

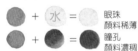

此部分以暈染方式進行，將第一層眼珠色上色完成，並將紙張保持濕度。第二層調和較濃稠的顏料，輕點在瞳孔部位，藉由濕度讓顏料自然擴散。

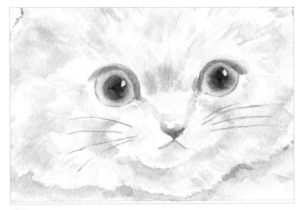

7 加深臉部特徵，以冷褐色加深眼頭眼尾、鼻樑、嘴邊肉兩側陰影，並以細緻的筆觸勾勒出鬍鬚。

用色

水量

 畫筆狀態：直接以稀釋過的冷褐色加深輪廓，筆尖保持細緻。

8 外圍以冷褐色用筆尖輕輕描繪，加強邊緣。筆觸盡量保持細緻，外框的粗細不一，可以在陰影處加重強調。

用色 線條用色

水量

 線條技巧：畫線條時筆尖不宜太濕，若太濕則不易收尖

9 用草綠色和深綠色畫出小草叢，相鄰的兩塊不使用同一顏色，也可以加入冷褐色或黃褐色和綠色調色，會得到比較自然沉穩的色調。

用色 + = 　　 + =

草莓花圈貓咪

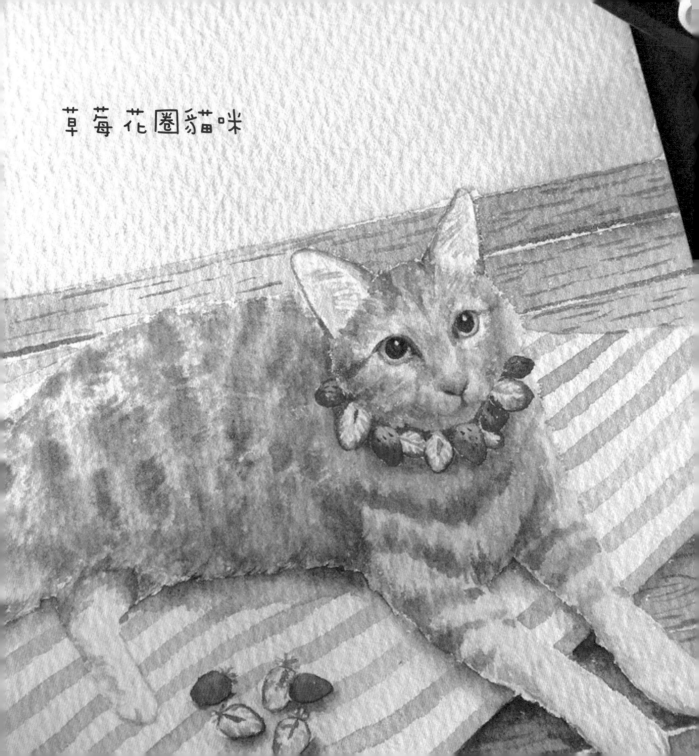

貓咪線稿

此篇畫的是橘貓公貓，成貓的臉型較長，公貓的體型較大，臉比母貓圓。橘貓的虎斑花紋，在線稿時可以輕輕標註即可，等上色時會以暈染的方式加入更多細節。

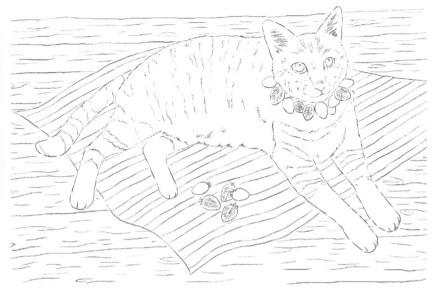

① 先以暖褐色勾勒全身毛髮陰影，特別加重在腹部下方、手臂腋下、脖子、草莓下方、臉頰邊緣兩腳交疊處，淡淡勾勒出貓咪大致陰影。

用色 ＋ 水 ＝

水量 水 水 水

畫筆狀態：將顏料調淡需加入大量水分，記得把水分留在調色盤上，讓筆尖保持易收尖的狀態，較能勾勒出細膩的毛髮。

② 重複步驟1，以暖褐色調和土黃色，細細描繪出貓咪毛髮。注意貓咪背部和腹部的毛髮生長方向。

用色 ＋ 水 ＝

水量 水 水 水

毛髮生長方向：貓咪臉部的毛髮是以鼻子為中心向外擴散的，背部上方毛髮向著尾部生長，腹部則是向下生長。

③ 用土黃色將顏料盡量調淡，將貓咪全身（避開眼睛、草莓、耳朵內部）鋪上一層水，讓紙張保持濕度，趁水分未乾，以濃稠的土黃加紅褐色畫出虎斑貓的花紋。

用色 ⬤ ＋ 水 ＝ ⬤ 第一層稀薄

⬤ ＋ ⬤ ＝ ⬤ 第二層顏料濃稠

水量 水 水 水 水 水

暈染技巧：暈染時須注意整的範圍須保持濕度。在開始前，先將要用到的顏色在調色盤裡調好大量顏料，再進行打濕，繪製過程方便快速沾取，可以避免因停下來調色，而讓紙張乾掉的狀況。

④ 待水分稍乾，以土黃加紅褐色輕輕畫出貓咪細部毛髮，注意毛髮的生長方向，避免太過密集及規律，才能讓毛髮看起來生動自然。

用色 ⬤ ＋ ⬤ ＝ ⬤

水量 水 水

畫筆狀態：要勾勒出虎斑的斑紋和毛髮，使用的顏料較濃厚，但仍要保持筆腹的濕度，避免過乾導致筆尖分岔。

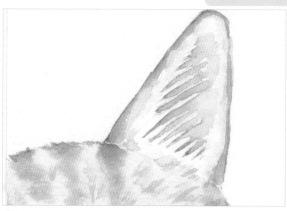

⑤ 以洋紅色加上暖褐色畫出耳朵細節，筆觸盡量細緻，以留白的方式呈現耳朵的毛髮。

 ＋ 水 ＝ ⬤ 耳朵外圍用色

⬤ ＋ ⬤ ＝ ⬤ 耳朵內部用色

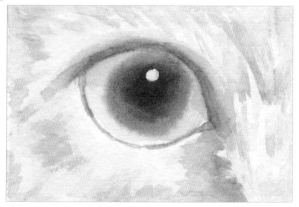

⑥ 以土黃色條褐黃色畫出眼球，將眼睛反光處留白，趁水分未乾時，以冷褐色輕點眼珠，並勾勒眼眶。

⬤ ＋ 水 ＝ ⬤ 眼珠顏料稀薄
 瞳孔顏料濃稠

繪製技巧：眼睛同樣以暈染方式進行，記得第一層的反光亮點要留白，若是第一層未留白，第二層濃重的顏料會把亮點暈染過去。

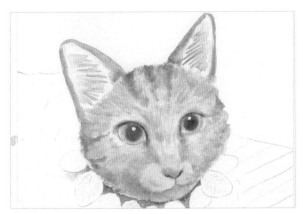

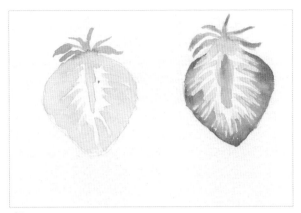

⑦ 臉部加強描繪，土黃色加紅褐色調色，以筆尖輕輕加強臉部毛髮及陰影。

⑧ 草莓畫法：以洋紅色調淡，畫出外輪廓及留白，趁水分未乾時，調和較濃稠的洋紅色及紅褐色，以暈染的方式輕點在外圍。

用色 　水量 水

畫筆狀態：虎斑貓的色彩較重，可用更濃厚的顏料加深輪廓，此時畫筆水分較少，以筆尖細細描繪出毛流。

草莓第一層

用色 ● + 水 = ●　水量 水 水 水 水

草莓第二層

用色 ● + ● = ●　水量 水 水

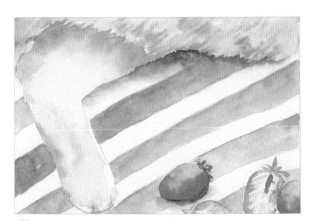

⑨ 以深藍色加上一點冷褐色，畫出地毯線條，並以較深的藍色增加陰影立體感。

 地毯線條用色　 陰影加入深褐色

⑩ 繪製木地板，以冷褐色上一層淡淡底色，在以較深的顏料輕點暈染，待水分乾後，輕輕勾勒出木紋。

第一層顏料稀薄

用色 ● + 水 = ●　水量 水 水 水 水

第二層顏料濃厚

用色 ●　水量 水 水

最愛玩毛線

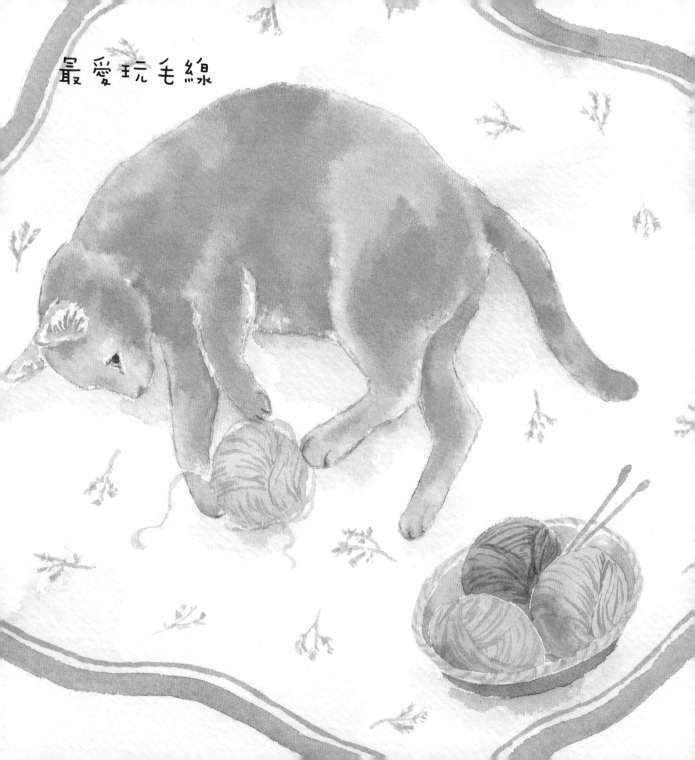

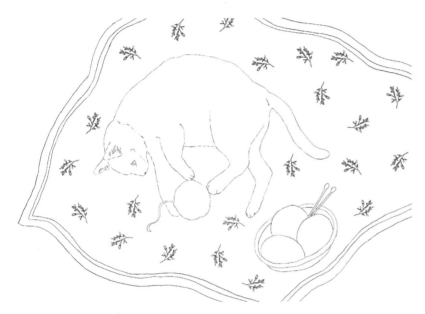

貓咪線稿

貓咪玩毛線的樣子慵懶又可愛，在繪製線稿時著重觀察貓咪四肢的形態特徵，要將肢體交疊處的界線清楚畫出，短毛的貓要注意肌肉生長的位置。

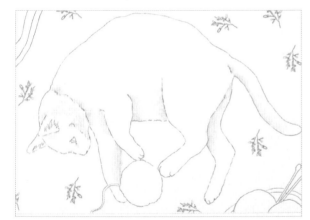

① 先以冷褐色勾勒全身毛髮陰影，以水分較多、顏料濃度較淡的色彩，勾勒出四肢及頭部的分界，加重肢體交疊處的陰影。

用色 ● + 水 = ●　　畫筆狀態：初步勾勒陰影時，顏料較淡，相對水分多，比附呈現濕潤狀態

水量 水 水 水

② 重複步驟 1，因為成品是灰色貓咪，因此以冷褐色調和黑色，以較細的筆尖勾勒出毛髮。注意貓咪背部和腹部的毛髮生長方向。

用色 ● + ● = ●　　畫筆狀態：將顏料調淡需加入大量水分，記得把水分留在調色盤上，讓筆尖保持易收尖的狀態，較能勾勒出細膩的毛髮。

水量 水 水 水

29

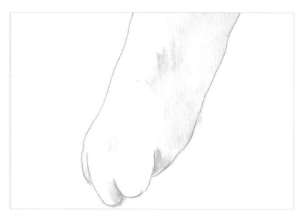

③ 腳部的特寫如圖示，注意貓咪腳掌的毛髮生長方向，最前端腳趾部分圓圓的，在指縫中加上陰影呈現腳掌的立體感。

用色

水量 ⑦ ⑦ ⑦

畫筆狀態：在繪製細部毛髮及陰影時，可將筆尖的水在布上收乾，保持尖銳即可會出細膩的毛髮。

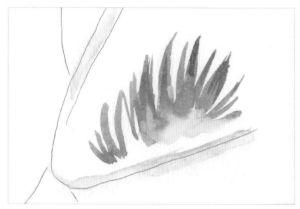

④ 注意貓咪側面的耳朵毛生長方向，是往前、向下長出自然彎彎的弧度，同樣以桃紅色和冷褐色調和出耳朵內部的顏色。

用色

水量 ⑦ ⑦

畫筆狀態：先以較乾的筆觸細細繪出毛髮線條，再以水份沾濕，將顏料往外暈染開。

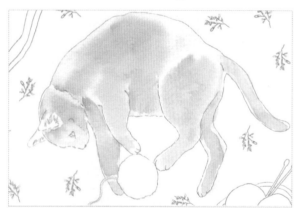

⑤ 將整隻貓咪鋪上清水，將紙張打溼，將四肢交疊處留一條白色的小縫，接著用灰色顏料以筆尖輕點上色，讓顏料自然流動開來。

用色

水量 ⑦ ⑦ ⑦ ⑦ ⑦

暈染技巧：第一層清水水量多，讓畫紙均勻濕透，邊緣處的處理以筆尖帶過，可以保持邊緣的銳利度。

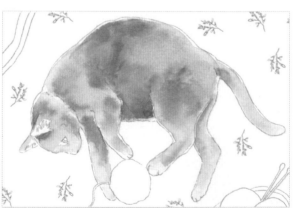

⑥ 緊接上一步驟，趁水分尚未乾透，調和出較濃重的灰色，加重陰影處，此時顏料較濃厚，同樣以清點方式上色。

用色

水量 ⑦ ⑦ ⑦ ⑦

畫筆狀態：接續上一步驟，此時紙張尚未乾透，筆尖沾取濃厚顏料，筆腹保持濕潤。

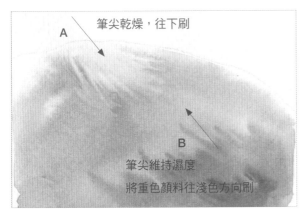

筆尖乾燥，往下刷

A

B

筆尖維持濕度
將重色顏料往淺色方向刷

⑦ 承步驟 6，在渲染時可運用筆尖輕推顏料，趁水
分尚未乾透，勾勒出毛髮線條。如圖中 A 部分，
將筆保持乾燥，由淺色往灰色拉出白色毛髮。圖
中 B 部分，則是讓筆保持濕度，由重灰色往淺
灰色拉出毛髮線條。

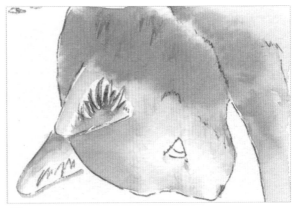

⑧ 頭部特徵如圖示，貓咪的臉頰、頭部後方及下巴
陰影較重，顴骨、頭頂及鼻樑部分受光較多，可
維持淺色。

用色　白　＋　●　＝　●
　　　●　＋　●　＝　●

水量　水　水　水

畫筆狀態：直接以稀釋過的冷褐
色加深輪廓，筆尖保持細緻。

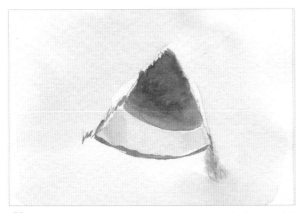

⑨ 貓咪眼部的側面，注意瞳孔部分顏色較深，以
身然色和淺藍色來區分開。

用色　●　＋　水　＝　○
　　　●　＋　●　＝　●

水量　水　水

淺色部分先上色，帶完全乾透
再重疊上色深色，可避免顏料
染開。

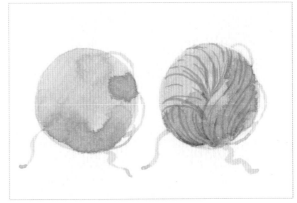

⑩ 毛線球的畫法：以淺土黃色勾勒出圓形，將下緣
陰影加深，待水份完全乾透，以深土黃色畫出毛
線線條。

用色　●　＋　●　＝　●

水量　水　水　水

31

圓滾滾的肚皮

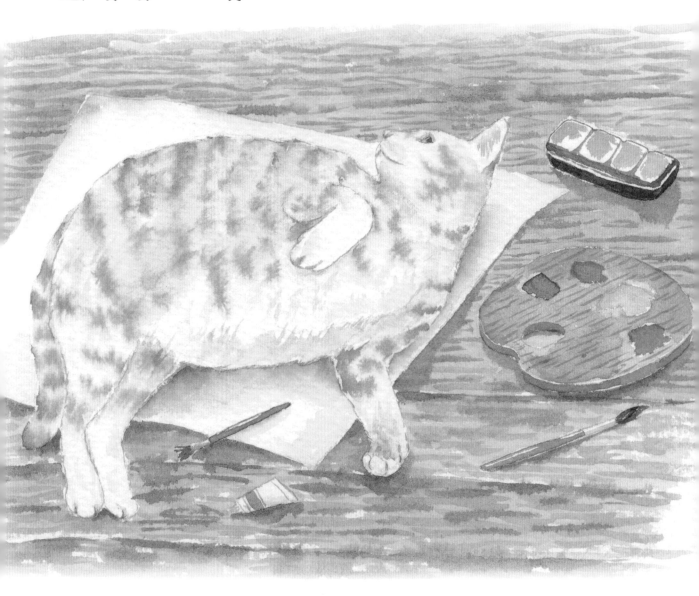

貓咪線稿

貓咪圓滾滾的肚子蓬鬆又柔軟，在繪製線稿時，注意貓咪的肚子有一條毛髮生長的分界線，可以用鉛筆輕輕標註，上色時比較好分辨毛髮的生長方向。

1 先以冷褐色勾勒全身毛髮陰影，以清淡的色塊刷上身體大致陰影，在肚子下方、頭部和脖子交界處、四支交疊處加重陰影。

用色 ⬤ + 水 = ⬤

水量 水 水 水

畫筆狀態：將顏料調淡需加入大量水分，記得把水分留在調色盤上，讓筆尖保持易收尖的狀態，較能勾勒出細膩的毛髮。

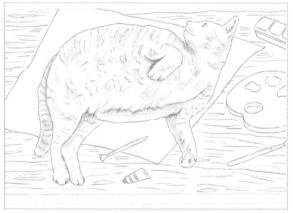

2 重複步驟 1，以冷褐色調和暖褐色，加重陰影和毛髮，注意腹部毛髮生長方向，由背部往下生長到腹部底部。

用色 ⬤ + ⬤ + 水 = ⬤

水量 水 水 水

腹部的底部分界：貓咪的腹部有一條毛髮生長分界，由胸前延伸到腹部下側。

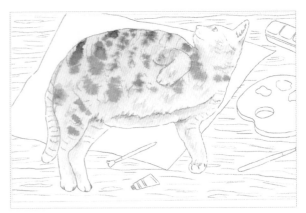

③ 腹部毛髮的細部描繪，注意毛髮的生長方向，保持參差錯落的排列，避免過於工整的水平、垂直線條，看起來比較自然。

用色 ● + ● + 水 = ●　　畫筆狀態：描繪細部毛髮時，可水分收掉，將筆尖擦乾可保持筆觸銳利度。

水量 水 水 水

④ 將身體均勻打溼，並調和暖褐色及冷褐色，以濃厚的顏料輕點在畫紙上，表現出花色大致的位置。

用色 ● + ● + 水 = ●　　畫筆狀態：沾取厚重顏料時，筆腹沾滿顏料較濕潤，筆尖在布上輕輕收乾，可保持銳利度，可準確點出花色位置。

水量 水 水 水 水 水

顏色深

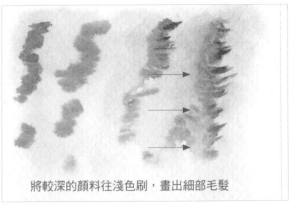

將較深的顏料往淺色刷，畫出細部毛髮

步驟 4 的分解：先將紙張打溼，以較清淡的色彩畫出漸層，毛色上方深，漸漸暈染到下方較淡。

步驟 4 的分解：趁水分未乾，以濃厚顏料點出毛色大致位置，接著收乾筆尖，以顏料濃重處往淺色處輕刷，可畫出細部毛髮。

用色 ● ● 水 = ●　　暈染技巧：水量較多時，須注意各部位的水分保持均勻。在畫一個部位時，隨時注意其他部位水分是否乾掉，若乾掉要補上水分，避免因乾燥出現水痕。

水量 水 水 水 水 水

用色 ● + ● + 水 = ●　　畫筆狀態：此時紙張較濕，宜將筆收乾沾取濃重的顏料上色。若此時筆上的水太濕，則加到紙上的水分會過多，顏料點到紙上不容易停留在想要的位置，會往外擴散開來。

水量 水 水 水 水 水

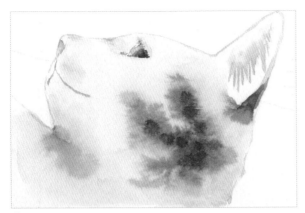

⑤ 臉部如同步驟 4 的方法繪製，注意花紋的生長位置，以濃厚的顏料輕點出。

用色

水量 水 水 水 水 水

除了輕點出花紋，可趁水分未乾加重在陰影處，如眼頭、眼窩、耳後、下巴等，可增加頭部的立體感。

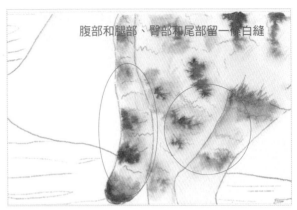

腹部和腿部、臀部和尾部留一條白縫

⑥ 腹部及腿部的毛色暈染，須注意在交疊處留下一條白縫，可阻擋顏料流動到其他位置。

用色 ● + ● + 水 = ○

水量 水 水 水 水 水

畫筆狀態：繪製完大致毛色後，可將筆收乾，再以細膩筆觸畫出細細的毛髮。

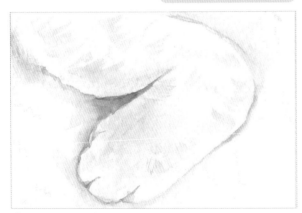

⑦ 待整隻貓的水分較乾後，可回到步驟 2 的狀態，再次加強毛髮繪製。

用色

水量 水 水 水

打濕過後的紙張，雖然乾透，但再次上色時需輕輕刷色，避免將已經畫好的顏料刷起來。

⑧ 調色盤畫法：先繪製出底色和陰影區塊，在用較深的褐色畫上木紋。

用色 ○ + ● + 水 = ●

水量 水 水 水 水 水

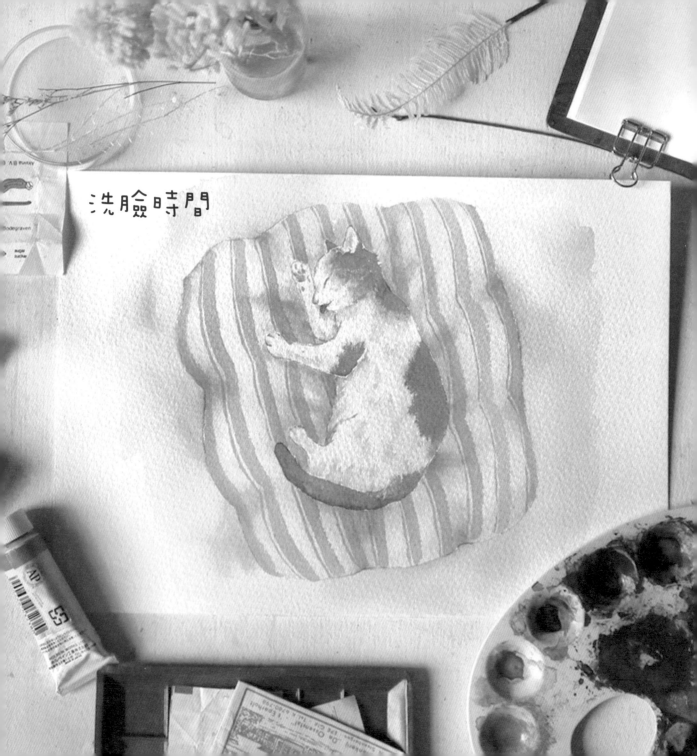

洗臉時間

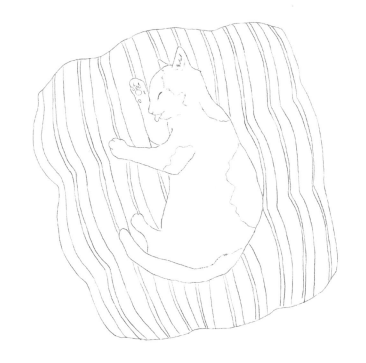

貓咪線稿

側躺的貓咪，須注意脖子和頭部的分界，並畫出四肢的交疊。臉部側面為閉眼舔毛，注意眼睛線條為細長的 S 型弧度，嘴部略為張開及舌頭的弧度同樣以鉛筆輕輕勾勒出。

① 先以冷褐色勾勒全身毛髮陰影，特別加重在腹部下方、四肢交疊處，先以大面積輕淡色塊上色。

用色 ● + 水 = 🎨　畫筆狀態：將顏料調淡需加入大量水分，記得把水分留在調色盤上，讓筆尖保持易收尖的狀態，較能勾勒出細膩的毛髮。
水量 水 水 水

② 重複步驟 1，以冷褐色加水，調製出比上一步稍重的色彩，細細描繪出貓咪毛髮。注意貓咪背部和腹部的毛髮生長方向。

用色 ● + 水 = ⬤
水量 水 水 水

可加重陰影處的顏料色彩，如腹部底部、四支交疊處等。

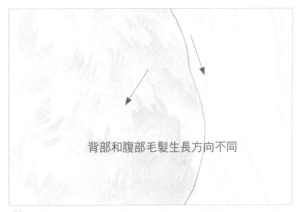

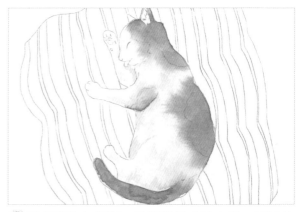

③ 毛髮生長方向：背部毛髮由頭部往下生長到尾
部，腹部則是由脊椎往下生長到腹部底部。

畫筆狀態：描繪細部毛髮時，可
將水分收乾，將筆尖擦乾可保持
筆觸銳利度。

④ 將身體均勻打溼，並調和黑色及白色，厚重的
灰色輕點在畫紙上，讓顏料自然暈開呈現毛色
花紋。

畫筆狀態：畫大面積色削暈染
時，筆刷可較濕潤，利於顏料擴
散延伸。

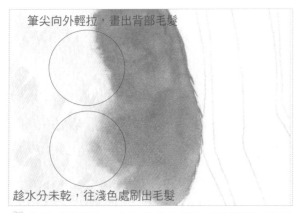

⑤ 背部毛色暈染，先以大色塊畫出毛色位置，接著
將筆尖收乾，以細細的筆尖畫出邊緣毛髮位置

在勾勒邊緣毛髮時，適度即可，
若過於密集畫出一整排毛髮，
整體看來較不鬆軟，看起來較
為生硬。

⑥ 手部的毛色暈染，在第一層打濕紙張時，手及胸
前留一條白縫，可阻擋水分流動，繪製出手肘邊
界。

畫筆狀態：留白縫時，需要較精
細的筆觸，可將筆的溼度降低，
收乾筆尖，用筆尖畫過紙張留下
細膩的白縫線條。

7 臉部如同步驟 4 的方法繪製，注意頭頂和下方的耳朵留一條白縫，可阻擋水分流動，利於畫出交界。

用色 ● + 白 = ●
水量 水 水 水 水 水

除了暈染出毛色，可趁水分未乾，在眼睛的周圍和嘴後方可以加點陰影，增加立體感。

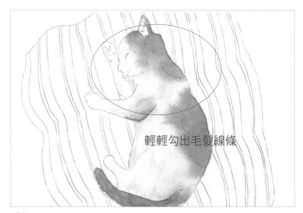

輕輕勾出毛髮線條

8 頭部後方及耳朵邊緣處，可用筆輕輕勾出毛髮線條。

用色 ● + 水 = ●
水量 水 水 水 水 水

畫筆狀態：勾勒細部毛髮時，注意筆尖勿太濕，避免多餘水分滴落紙張使顏料擴散開。

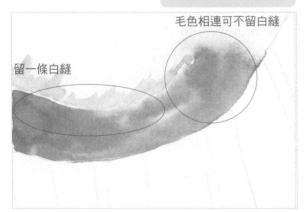

毛色相連可不留白縫

留一條白縫

9 尾部前、中段和臀部有明顯分界，可留一道白縫，唯有尾部後端和臀部的毛色是相連的。

用色 ● + 白 = ●
水量 水 水 水 水 水

白縫的方法用於明顯區隔區塊，若是毛色相連的部分，則不需要使用白縫技法，反而將它漸層染開。

10 抱枕畫法：先以黃褐色畫出抱枕陰影，以暈染方式進行，待完全乾後以較深的顏料畫出花色。

用色 ● + ● = ●
水量 水 水 水 水 水

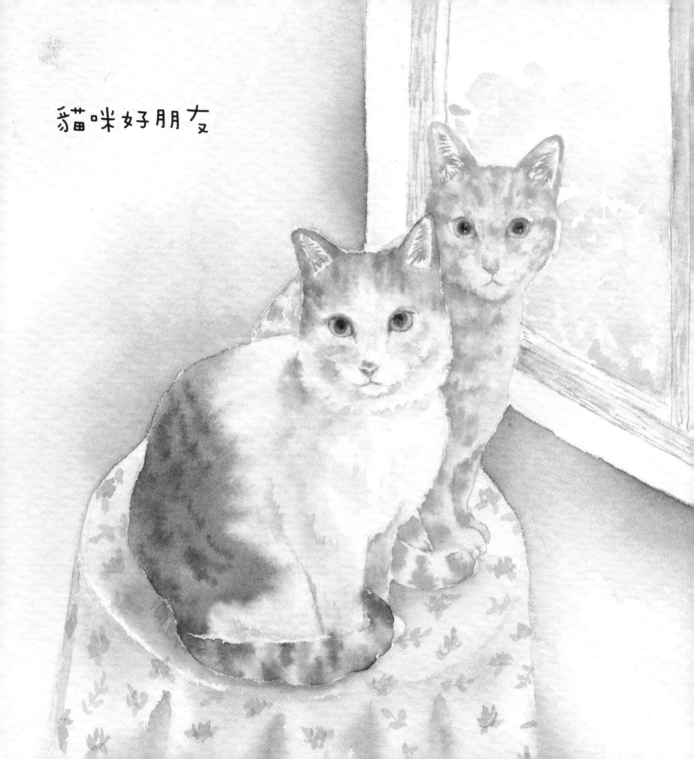

貓咪好朋友

貓咪線稿

兩隻貓咪坐在窗邊，視線方向相同，注意面部和瞳孔的位置要一致，四肢的前後交疊分界也要清楚畫出，灰斑貓和虎斑貓的毛色較複雜，可用鉛筆線稿輕輕標示毛色分界。

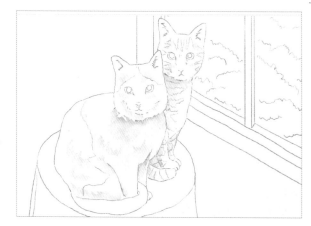

① 先以冷褐色勾勒兩隻貓全身毛髮陰影，以輕淡的色塊大面積上色，加強脖子下方、四支交疊處。

用色 ● + 水 = ● 　　畫筆狀態：將顏料調淡需加入大
水量 水 水 水 　　量水分，記得把水分留在調色盤
上，讓筆尖保持易收尖的狀態，較能勾勒出細膩的毛髮。

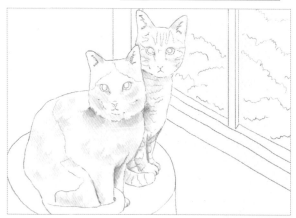

② 重複步驟1，以冷褐色調和出比上一步重一點的色彩，細細描繪出貓咪毛髮。注意兩隻貓咪前後交疊處，須加重色彩。

用色 ● + 水 = ●
水量 水 水 水

貓咪的脖子、胸下至前腳部分，陰影可以加重，加強立體感

41

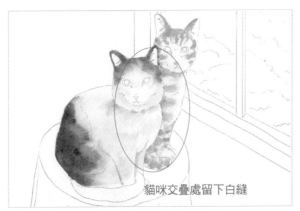

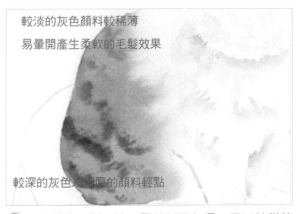

較淡的灰色顏料較稀薄

易暈開產生柔軟的毛髮效果

較深的灰色則以濃厚的顏料輕點

貓咪交疊處留下白縫

③ 將兩隻貓分別打上水分，暈染出毛色，在貓咪交疊處留一條白縫，避免顏料染開。

用色

水量 水 水 水 水 水

由於打濕時必須保持水分均勻濕透，建議先畫完一隻貓的暈染再畫另一隻，避免繪製時無法同時顧及多個部位，導致水分乾掉，顏料無法均勻染開。

④ 灰斑貓的毛髮，第一層將紙張打濕，再以較稀薄的灰色染出大面積的毛，接著調和較濃重的灰色顏料，輕點出斑紋。

用色

水量 水 水 水 水 水

相同紙張濕度下，稀薄的顏料較容易四處流動，可營造柔軟的毛髮效果。若用濃度較高的顏料，則較停留於表面，利於畫出斑紋。

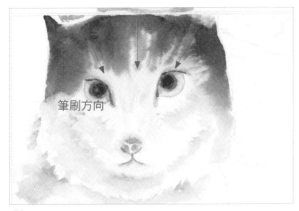

筆刷方向

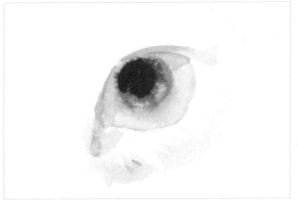

⑤ 灰斑貓的臉部繪製如步驟 4，先以灰色大面積暈染後，以筆尖向下帶出斑紋及毛流。

用色

水量 水 水 水 水 水

畫筆狀態：繪製細部毛色及毛流時，需要較細膩的筆觸，將筆尖水收乾，利於畫出細節。

⑥ 貓咪的眼部特徵，除了瞳孔加重及眼神光留白，眼周外側的陰影也以較清淡的褐色繪製出毛髮方向。

用色

水量 水 水 水

瞳孔的暈染，可將瞳孔先上一層淺褐色，趁水分未乾，以重色暈染出瞳孔中心處，繪製出眼睛細部層次。

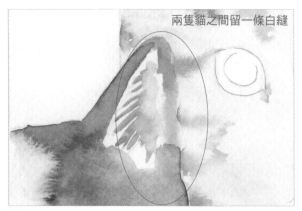
兩隻貓之間留一條白縫

⑦ 接著為虎斑貓上色,在第一層打濕步驟時,記得將兩隻貓之間留一條白縫,避免顏料渲染至另一隻貓。

用色 ●+●=●
　　●+●+●=●

水量 水 水 水 水 水

畫筆狀態:將顏料調淡需加入大量水分,記得把水分留在調色盤上,讓筆尖保持易收尖的狀態,較能勾勒出細膩的毛髮。

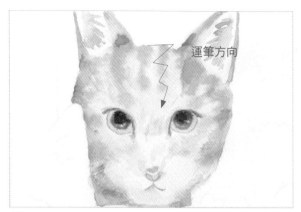
運筆方向

⑧ 虎斑貓的臉部繪製同灰斑貓,先上一層水分,再以深褐色繪出斑紋,運筆方向可以閃電狀進行,讓顏料自然暈出由粗至細的斑紋。

用色 ●+●+●=●

水量 水 水 水 水 水

運筆的方向會影響到顏料暈染擴散的走向,以閃電狀輕拉顏料,可營造出由粗至細的效果。

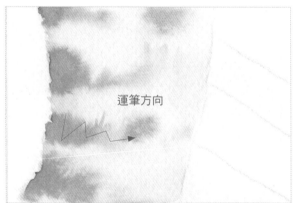
運筆方向

⑨ 虎斑貓胸前毛色畫法如同臉部,依毛色生長方向調整運筆方向,可繪出自然的斑紋。

用色 ●+●=●

水量 水 水 水 水 水

除了依運筆方向控制斑紋暈染,也可以將筆稍微擦乾,將顏料拉到想要的位置。

⑩ 草叢畫法:先畫出淺色的草叢,保留濕度,接著以深色輕點在陰影處,適度的留白可增加草叢的明亮度。

用色 ●+●=●

水量 水 水 水 水 水

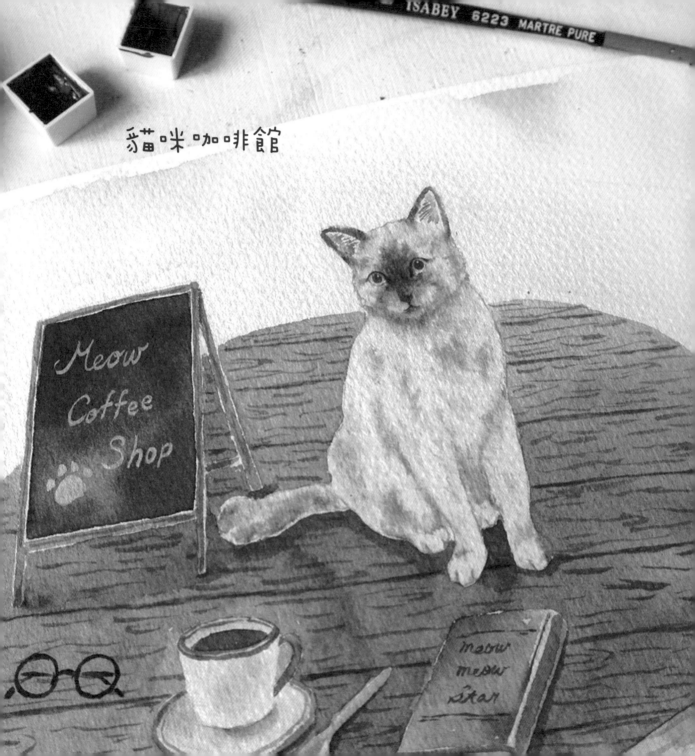

貓咪咖啡館

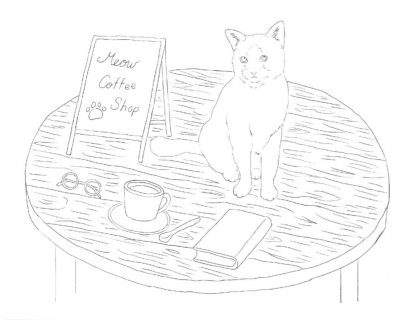

貓咪線稿

坐在咖啡桌上的貓咪，臉部的毛色特徵明顯，可用鉛筆輕輕標註花色。下半部由於毛色較淡及鬆軟，在繪製線稿時須注意繪製出前後交疊分界，方便上色時加重陰影的處理。

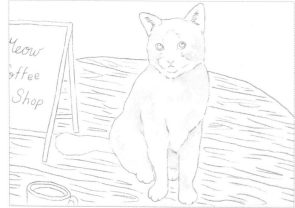

① 先以暖褐色勾勒全身毛髮陰影，以較清淡的色彩畫出大面積色塊，淡淡勾勒出貓咪大致陰影。

用色　●　＋　水　＝　●
水量　水　水　水

畫筆狀態：將顏料調淡需加入大量水分，記得把水分留在調色盤上，讓筆尖保持易收尖的狀態，較能勾勒出細膩的毛髮。

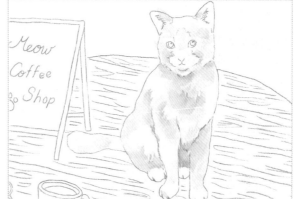

② 重複步驟1，以暖褐色調和水分，獲得較上一步驟深的褐色，細細描繪出貓咪毛髮。注意胸前及四肢處的交界及陰影。

用色　●　＋　水　＝　●
水量　水　水　水

此貓的貓毛較長，在繪製毛色陰影時，可加長毛的陰影長度。

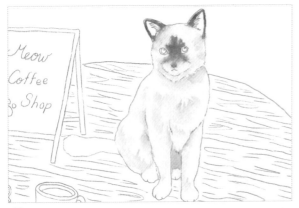

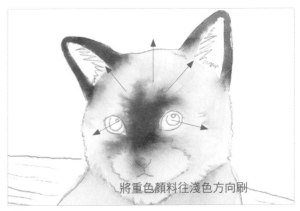

将重色颜料往淺色方向刷

③ 將貓咪全身鋪上一層水分，以暖褐色調和黑色輕點出臉部斑紋位置。

用色 ● + ● = ●
水量 水 水 水 水 水

此貓的斑紋只出現在頭部，因此暈染時可以將頭部和身體分開來繪製。

④ 頭部輕點出較重的顏料後，將筆洗淨擦乾，把濃重的顏料往淺色方向刷，可繪製出柔軟的毛色花紋。

用色 ●
水量 水 水 水 水 水

畫筆狀態：盡量以筆尖輕輕往外刷，避免按壓筆毛吸取過多濃厚顏料，使得整隻貓咪變成咖啡色。

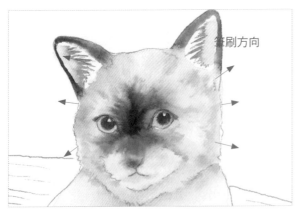

筆刷方向

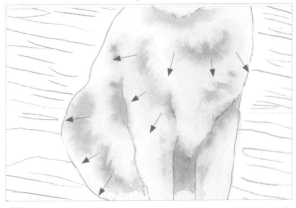

⑤ 趁水分未乾，以較淡的褐色輕點於臉部外圍陰影處，加強臉部立體感。

用色 ●
水量 水 水 水 水 水

畫筆狀態：沾取顏料加強臉周陰影，由於此時紙張未乾，以筆尖輕點的方式上色，筆刷的水分勿太多，避免多餘水分滴到紙上擴散開。

⑥ 貓咪身體同樣以水打溼，以較淡的褐色輕點在陰影處，以筆尖輕輕刷開，可繪製出長毛柔軟的效果。

用色 ● + 水 = ●
水量 水 水 水 水 水

畫筆狀態：原理同上一步驟，由於此時紙張未乾，筆刷的水分勿太多，避免多餘水分滴到紙上擴散開。此處要表現胸前長毛的特徵，因此可以把筆觸加長。

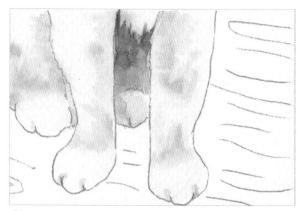

繪出邊緣處的毛髮

7 待身體水放完全乾透，以較深的褐色畫出胸下方的明確陰影。

用色 ● + 水 = ●
水量 水 水

除了下方的明確陰影，可重複步驟 2，重疊出腳的毛髮特徵，由於是長毛貓，可以將筆觸拉長。

8 尾部的繪製，同樣以水份打濕，在以較深的褐色輕點上色即可。

用色 ● + 水 = ●
水量 水 水 水 水 水

畫筆狀態：除了以暈染繪出毛色，可以將筆擦乾收尖，繪製出邊緣處的毛髮。

9 咖啡杯的畫法：以輕淡的暖褐色繪製出陰影，待完全乾透，調和深藍色畫出杯子花紋。

用色 ●
水量 水 水

10 書本畫法：以紅褐色調和咖啡色畫出書皮，趁水分未乾，以重色顏料畫出陰影層次。

用色 ●
水量 水 水

貓咪瑜珈

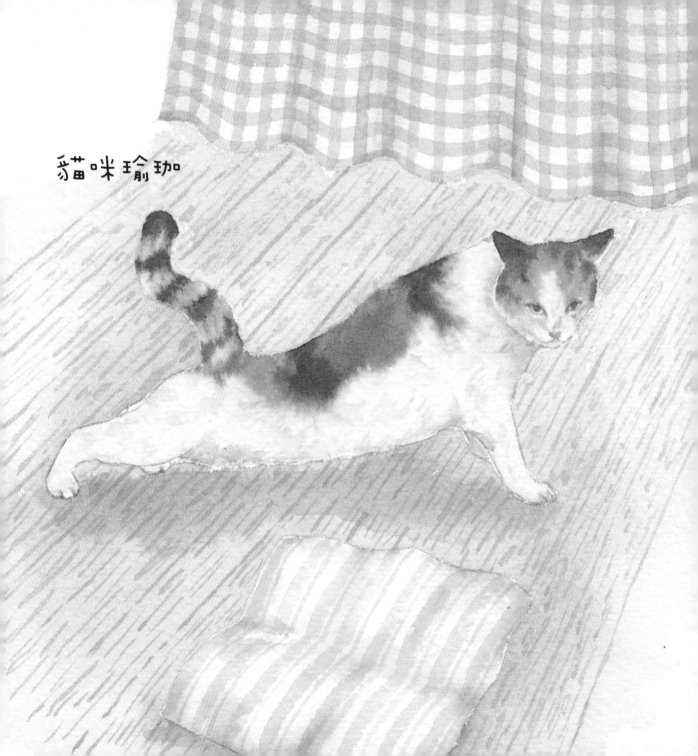

貓咪線稿

伸展的貓咪，背部略為拱起，重心在上半身，兩支後腳向後伸展，繪製鉛筆稿時須注意腿部肌肉、小腿至腳掌的方向，腳掌略微向前，和小腿線彎折接近 90 度的狀態。

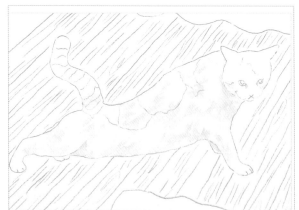

① 先以冷褐色勾勒全身毛髮陰影，以輕淡的褐色顏料繪製出色塊陰影。

用色 ● ＋ 水 ＝ ●

水量 水 水 水

畫筆狀態：將顏料調淡需加入大量水分，記得把水分留在調色盤上，讓筆尖保持易收尖的狀態，較能勾勒出細膩的毛髮。

② 重複步驟 1，同以冷褐色調製出比上一步驟深一點的顏料，加強頸部、腹部下半等陰影。

用色 ● ＋ 水 ＝ ●

水量 水 水 水

毛髮的排列避免太過工整不自然，可以錯落甚至交互重疊，一層層疊出毛量。

毛的生長方向

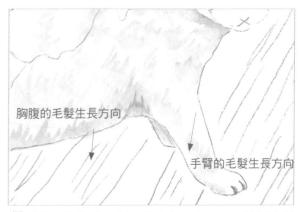

胸腹的毛髮生長方向

手臂的毛髮生長方向

③ 因為此貓白色比例較多花斑較少，白色部分需靠毛髮的細部描繪來呈現層次，腹部及臀部的毛色描繪由前斜向後方生長。

用色 ＋ 水 ＝

水量 水 水 水

畫筆狀態：描繪細部毛髮時，畫筆水量較少，容易收尖將筆觸畫至細膩。

④ 前肢及胸腹的毛髮生長方向略有不同，繪製時須注意。

用色 ＋ 水 ＝

水量 水 水 水 水 水

繪製毛髮時，除了以細膩的筆觸畫出根根分明的毛髮，陰影處也可以大面積刷上色塊，避免過於分明的毛流看起來較為生硬。

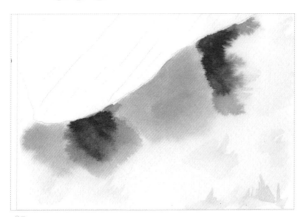

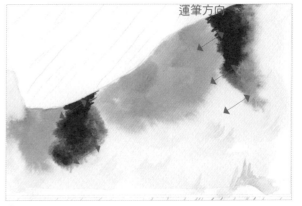

運筆方向

⑤ 將紙張打濕暈染毛色，並以濃重的黃褐色、深褐色顏料暈染於背部。

用色 ＋ ＝

水量 水 水 水 水 水

畫筆狀態：繪製大面積且重色花色時，筆腹可濕潤、沾取較多的顏料，上色時可輕壓筆副，讓顏料均勻沾染於紙上。

⑥ 將顏料放置於紙上後，將筆洗乾淨略為擦拭，於兩色交界處來回輕刷，將兩色融合再一起。

用色 ＋ ＝

水量 水 水 水 水 水

畫筆狀態：融合兩色時，將筆洗乾淨擦乾，此時筆的狀態較先前乾，可來回輕刷將兩色融合，若是筆上水分太濕，滴落紙上會造成水痕。

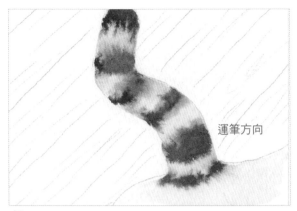

運筆方向

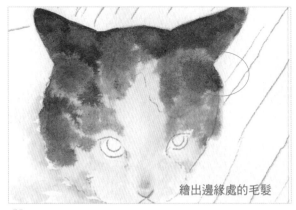

繪出邊緣處的毛髮

⑦ 尾部同樣以暈染方式進行，先打溼紙張，調和濃重的深褐色顏料，輕點在尾巴毛色斑紋處。

用色 ● + ● = ●
　　　　●
水量 水 水 水 水 水

以重色顏料暈染後，可將筆洗乾淨擦乾，在兩色交界處來回輕刷，可製造細膩的毛髮效果。

⑧ 頭部的花色同步驟 5 畫法，將紙張打濕後，在雙耳、臉頰處輕點上深色顏料。

用色 ● + ● = ●
　　　　●
水量 水 水 水 水 水

畫筆狀態：繪製較小範圍的暈染時，為避免紙張承載過多水分導致溢出，第二次下筆時盡量減少筆尖的水分。

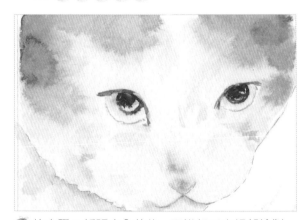

⑨ 待步驟 8 紙張完全乾後，可進行五官細部繪製，並加上眼周、嘴邊、鼻頭的毛髮及花色。

用色 ● 　 ●
水量 水 水 水

畫筆狀態：細部的繪製盡量保持筆尖勿過濕，因為是最後一個加強步驟，將顏色輕輕刷上即可，避免將已經畫好的底色再度染開。

⑩ 窗簾畫法：先以淡褐色畫出縐褶感，以漸層的方式畫出陰影，待完全乾後畫上花紋即可。

用色 ● + ● = ●
水量 水 水 水 水 水

最喜歡木天蓼

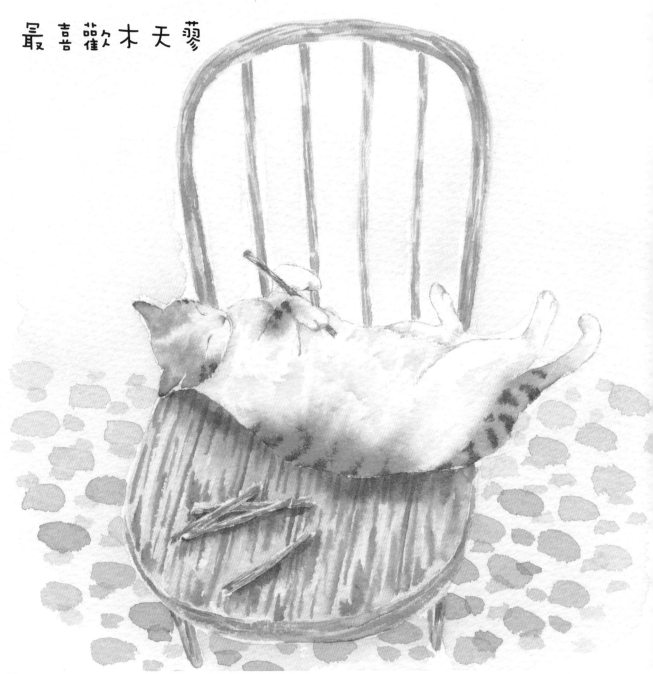

貓咪線稿

側躺抱著木天蓼的貓咪，表情愉悅的閉著眼享受，繪製線稿時須注意前肢的彎折狀，後腳放鬆自然擺動，毛色花紋也可用鉛筆輕輕標示。

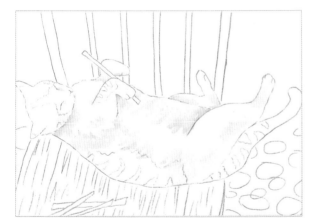

① 先以冷褐色勾勒全身毛髮陰影，以水調和輕淡的淺褐色，以大色塊方式畫出陰影。

用色 ＋ 水 ＝

水量 水 水 水

畫筆狀態：將顏料調淡需加入大量水分，記得把水分留在調色盤上，讓筆尖保持易收尖的狀態，較能勾勒出細膩的毛髮。

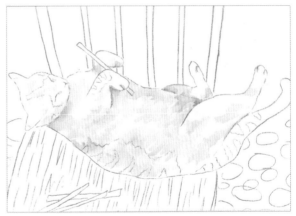

② 重複步驟 1，以冷褐色調和水分，調製出比上一步驟更深一點的淺褐色，加重腹部至後腿、脖子以下、手部的陰影處。

用色 ＋ 水 ＝

水量 水 水 水

手部重疊處及腿、腹部交疊處的陰影可加深，並加入毛流筆觸，增加立體感

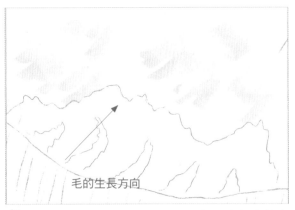

毛的生長方向

③ 注意腹部毛髮的生長方向,由脊椎至腹部底部生
　　長。

用色 ⬤ ＋ 水 ＝ ⬤

水量 水 水 水

畫筆狀態:描繪細部毛髮時,畫
筆水量較少,容易收尖將筆觸畫
至細膩。

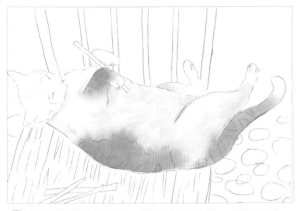

④ 將身體至尾部打濕,調和出黃褐色,暈染出第一
　　層的毛色區域。

用色 ⬤ ＋ ⬤ ＋ ⬤ ＝ ⬤

水量 水 水 水 水 水

第一層的暈染可將紙張和筆刷的
水分增加,水分利於顏料擴散,
第一層底部花紋較為柔軟,適合
以水分較多的比例來進行繪製。

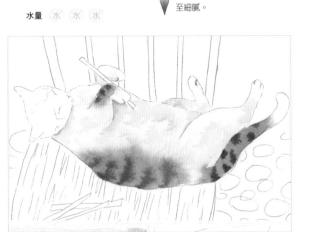

⑤ 濃重的深褐色輕點出貓咪斑紋,位置如圖所示。

用色 ⬤ ＋ ⬤ ＋ ⬤ ＝ ⬤

水量 水 水 水 水 水

畫筆狀態:需要將顏料停留在固
定位置時,可將筆上的水分減
少,濃度較高則水分不易擴散,
較容易控制渲染位置。

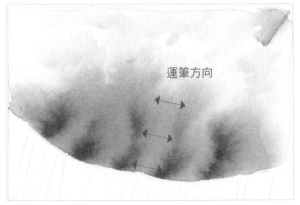

運筆方向

⑥ 緊接著上一步驟,趁水分未乾時,將筆洗淨擦
　　乾,來回輕刷斑紋處,可畫出毛流

用色 ⬤ ＋ ⬤ ＋ ⬤ ＝ ⬤

水量 水 水 水 水 水

畫筆狀態:將筆洗淨擦乾,保持
較乾燥的筆身,利用筆尖輕輕刷
過紙面,帶動顏料暈染方向。

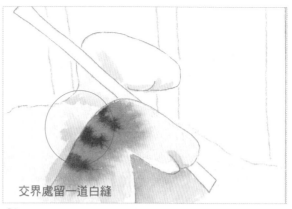

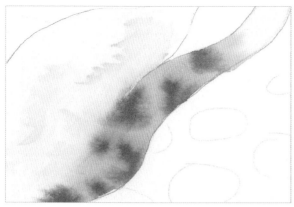

交界處留一道白縫

⑦ 尾部同樣以暈染方式進行，斑紋的處理同步驟6，輕刷紙張使顏料均勻染開。

用色 ⚪ + 🔴 + 🔵 = 🟤

水量 ⚪水 ⚪水 ⚪水 ⚪水 ⚪水

尾部和臀部交界處的毛髮，應是均勻柔和的，倘若水分太多，顏料會蔓延到整個後腿，如遇此狀況，可以筆洗淨擦乾，趁顏料未乾輕輕擦拭乾淨即可。

⑧ 手部和身體的交界處，在打濕的步驟記得留一條縫，避免顏料暈染開。

用色 ⚪ + 🔴 + 🔵
= 🟤 ⚫

水量 ⚪水 ⚪水 ⚪水 ⚪水 ⚪水

畫筆狀態：此部分範圍較小，盡量將筆上的水分收乾，避免太多顏料留到紙張上，造成大面積的染色。

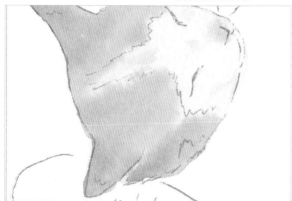

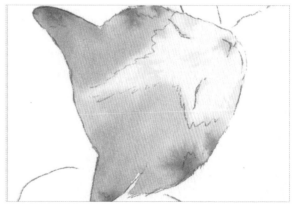

⑨ 頭部的處理同步驟4，先染出黃色底色，以筆尖輕點在正確位置。

用色 ⚪ + 🔴 + 🔵 = 🟤

水量 ⚪水 ⚪水 ⚪水 ⚪水 ⚪水

畫筆狀態：頭部的範圍較小，盡量保持筆尖水份不過多，利於小範圍的繪製。

⑩ 頭部深色斑紋的畫法，同樣以較濃厚的顏料輕點在花色斑紋處。

用色 ⚪ + 🔴 + 🔵
= 🟤 🔴

水量 ⚪水 ⚪水 ⚪水 ⚪水 ⚪水

可用淺褐色的較稀薄顏料，輕輕疊出頭部陰影和毛髮，加強立體感。

躲進紙箱埋伏

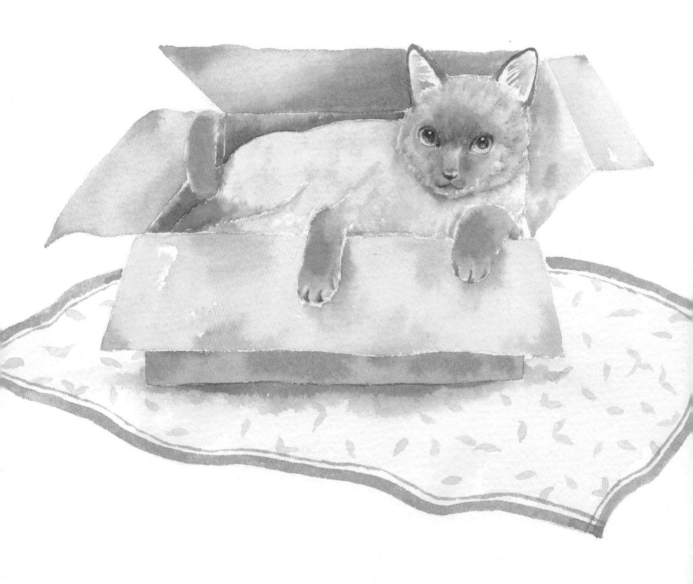

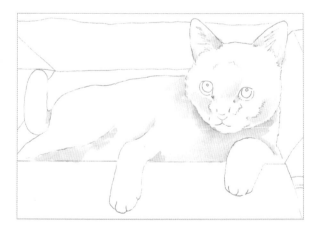

貓咪線稿

躲進紙箱的貓咪，後腿及腹部自然窩進箱子裡，前肢自然垂掛在紙箱外，須注意前掌的描繪。臉部部分因為是暹羅貓，可以用鉛筆稿標示出毛色位置，方便上色時的暈染。

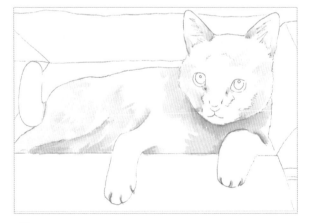

① 先以冷褐色勾勒全身毛髮陰影，以色塊方式加深在脖子、胸前、腹部等陰影處。

用色 ＋ 水 ＝

水量 水 水 水

 畫筆狀態：將顏料調淡需加入大量水分，記得把水分留在調色盤上，讓筆尖保持易收尖的狀態，較能勾勒出細膩的毛髮。

② 重複步驟 1，以較深的冷褐色加強陰影，並畫出毛流。

用色 ＋ 水 ＝

水量 水 水 水

57

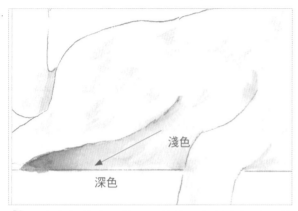

③ 注意腹部的陰影較深，越靠近紙箱步粉陰影越深，以漸層方式表現。

用色 🔴 ＋ 水 ＝ 🔵　　**水量** 水 水 水

畫筆狀態：繪製陰影漸層時，筆刷水分可以多一些，避免太濃郁的顏料直接滲入紙張，導致後面渲染不開。

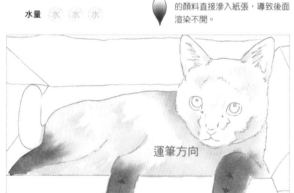

運筆方向

⑤ 緊接著上一步，趁水分未乾，以筆尖輕刷兩色交界處，使顏料均勻染開。

用色 🔴 ＋ 🔵 ＋ ⚫ ＝ 🔵　　**水量** 水 水 水 水 水

畫筆狀態：以筆尖輕刷兩色交界，可將顏料均勻染開，亦可造成毛流效果。

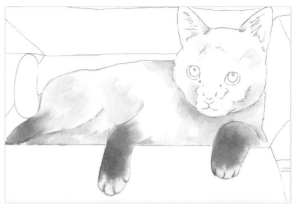

④ 將身體至尾部打濕，以深褐色大面積暈染出腿部花色，並將手掌的前端留白。

用色 ⚫ ＋ 🔴 ＋ 🔵 ＝ 🔵　　**水量** 水 水 水 水 水

大面積渲染時，可用富含水分並吸滿顏料的筆腹繪製，可讓範圍內的顏料均勻上色。若是以筆尖輕點上色，由於接觸面積過小，則容易讓顏料不均勻。

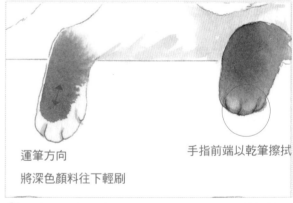

運筆方向

將深色顏料往下輕刷

手指前端以乾筆擦拭

⑥ 手掌的細部繪製，將顏料輕輕刷開至手掌前端，指尖是圓狀，將指尖突起部分以乾筆擦拭，使顏料變淡，並將指縫加深。

用色 🔵 ＋ 🔵 ＋ ⚫ ＝ 🔵　　**水量** 水 水 水 水 水

畫筆狀態：在擦拭顏料時，須注意筆刷太乾導致筆尖分岔，若分岔則無法精準的細部描繪。

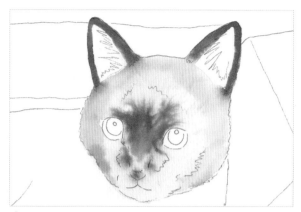

交界處留一道白縫

⑦ 尾部同樣以暈染方式進行，在和臀部的交界留一條白縫，避免顏料擴散。

用色 尾部的底端陰影較重，可加重色彩增加立體感。

水量 水 水 水 水 水

⑧ 頭部的繪製同步驟 4，先打濕紙張，在半聞處輕點出深色顏料。

用色 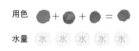 畫筆狀態：臉部的繪製在鼻子和嘴邊的繪製範圍較小，保持筆刷水分較少，利於小範圍的繪製。

水量 水 水 水 水 水

⑨ 緊接著步驟 8，趁水分未乾，以筆尖將顏料向外推開，注意鼻子的加深和留白部位

用色 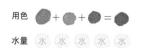 畫筆狀態：可將筆洗淨擦乾，已輕刷方式將紙面上的顏料輕輕染開。

水量 水 水 水 水 水

鼻子兩側的毛流生長方向

⑩ 以淺褐色輕輕繪製出毛流及陰影鼻子兩側的毛髮，並注意反光留白。

用色 鼻子反光部分需留白，若顏料不小心暈染開，可用乾筆輕輕擦拭，將顏料吸淡。

水量 水 水 水 水 水

窩成火雞的形狀

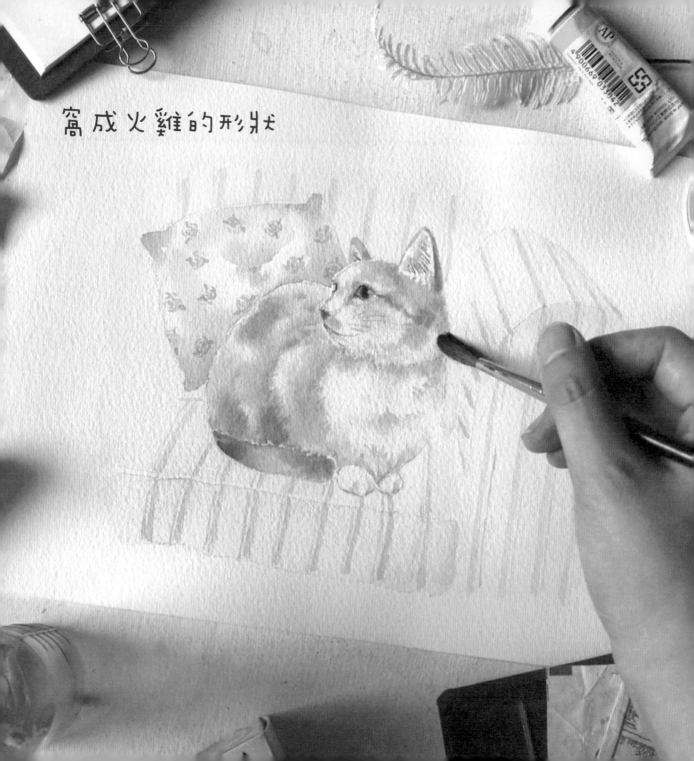

貓咪線稿

窩成火雞的貓咪，雖然四肢縮在身體下方，但前肢及後腿仍有明顯的肌肉起伏，須注意並畫出分界，在上色時可以適時的加重陰影或留白。

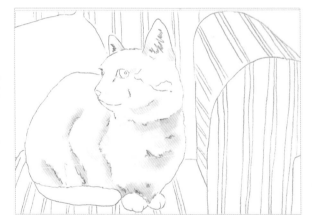

① 繪製奶油色貓咪陰影，以暖褐色調和土黃色，加水稀釋後，以大面積色塊繪製出陰影。

用色 + =

畫筆狀態：將顏料調淡需加入大量水分，記得把水分留在調色盤上，讓筆尖保持易收尖的狀態，較能勾勒出細膩的毛髮。

水量

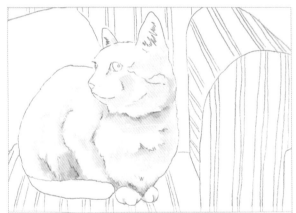

② 重複步驟1，以較重的顏料加強脖子下方、胸前及下方、腹部下方的陰影，部加上毛髮細節。

用色 + =

水量

臉部後方的陰影，以顴骨下方、眼睛後方的陰影較為重。

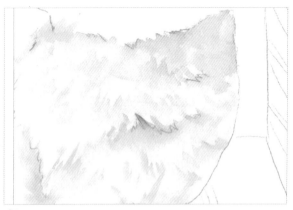

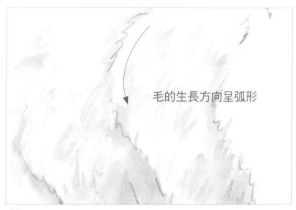

毛的生長方向呈弧形

❸ 胸前的毛流以脖子下方、胸前至腳的交界處陰影
　 較重，可以加深顏色，並以筆尖畫出毛流細節。

畫筆狀態：繪製毛髮細節時，減
少筆刷水分使筆容易收尖。

❹ 蜷曲的身體陰影為繪製重點，此處雖沒有明顯的
　 四肢交界，但仍需注意肌肉的起伏特徵，將陰影
　 和受光處區隔開。

注意毛的生長方向為弧形向下，
避免垂直或水平的生硬線條，整
體看起來會較生動。

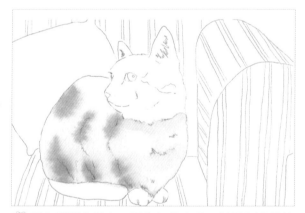

❺ 將身體部分鋪上一層均勻的水分，並調和濃厚的
　 黃褐顏料，輕點在肌肉陰影處。

畫筆狀態：為避免深色顏料流到
受光處，此時筆刷避免過濕，利
於細部陰影描繪。

❻ 將深色顏料左右染開，與淺色顏料適度混和，使
　 陰影處看起來更自然。

畫筆狀態：將比洗淨收乾，來回
輕刷深淺兩色。

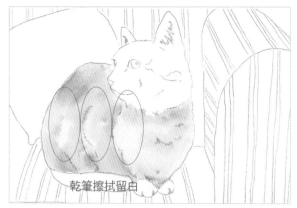

乾筆擦拭留白

⑦ 緊接上一步驟，趁水分未乾，以深色顏料再度加強暈染陰影處，受光面則以乾筆擦拭留白。

用色 ● + ● = ●
水量 水 水 水 水 水

乾筆擦拭留白的用法，須注意勿以筆桿用力接觸紙面，因打濕時的畫紙容易起皺，若用力刮擦則容易破畫紙張甚至起毛受損。

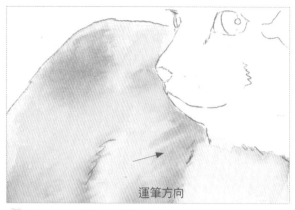

運筆方向

⑧ 緊接上一步驟，同樣趁水分未乾，由深色顏料往淺色輕刷，製造出毛髮細節。

用色 ● + ● = ●
水量 水 水 水 水 水

畫筆狀態：此時為暈染最後一步驟，注意筆刷勿太濕，避免將多餘水分在紙上擴散，會將先前畫好的顏料沖散。

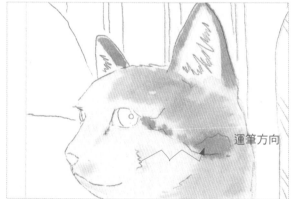

運筆方向

⑨ 頭部的繪製同身體，將紙張打濕，輕點上毛色斑紋，耳朵和眼後的色彩加重

用色 ● + ● = ●
水量 水 水 水 水 水

繪製眼後斑紋時，用筆尖以閃電狀輕刷出色彩，可繪製出自然生動的斑紋。

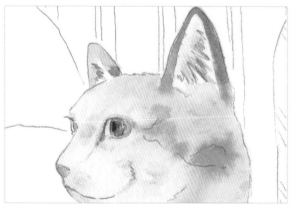

⑩ 同步驟 6，趁水分未乾，將深淺兩色輕輕混和染開。

用色 ● + ● = ●
水量 水 水 水 水 水

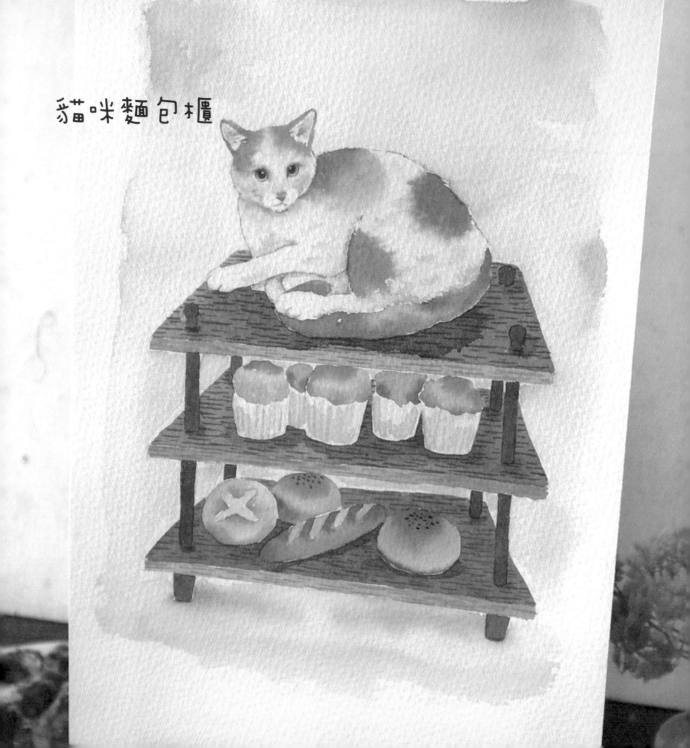

貓咪麵包櫃

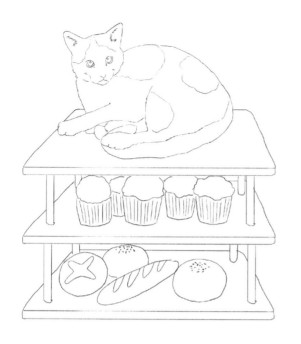

貓咪線稿

坐臥在麵包櫃上的貓咪，臉部及身體上半部型態較單純，下半部四肢及尾部的交疊較複雜，須注意前腳為交疊，後腳壓在尾巴之上。

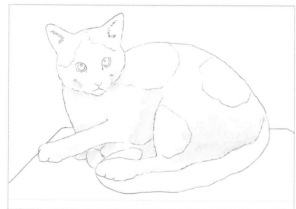

1 先以冷褐色勾勒全身毛髮陰影，以大面積色塊加重脖子下方、臀部後側及四肢交疊處陰影。。

用色 + 水 =

水量 水 水 水

畫筆狀態：將顏料調淡需加入大量水分，記得把水分留在調色盤上，讓筆尖保持易收尖的狀態，較能勾勒出細膩的毛髮。

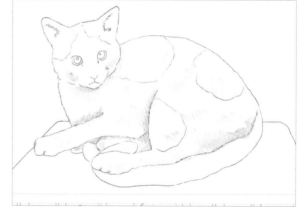

2 重複步驟 1，以較深的冷褐色加強陰影，並畫處細膩的毛髮特徵。

用色 + 水 =

水量 水 水 水

須注意腿部後側、後腿和前腳交疊處陰影較深，可加強上色。

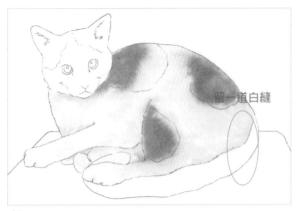
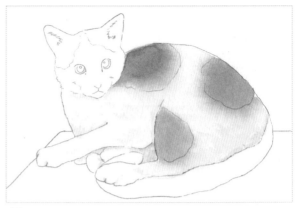

留一道白縫

③ 將身體均勻打濕，調和濃重的黃褐色顏料暈染上色，注意後腿和前腳交疊處留下一道白縫，避免顏料擴散。

用色 　水量

畫筆狀態：留白縫時需要較細膩的筆觸，可將水分擦拭收尖，利於細部描繪。

④ 緊接著上一步驟，趁水分未乾，以筆刷在深淺色交界處輕刷，將兩色融合。

用色 　水量

將兩色融合時，須注意筆刷勿太濕，若將輕水滴或紙張會造成水痕。

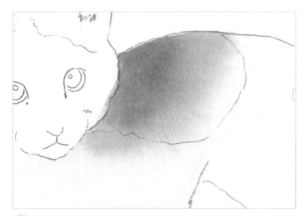

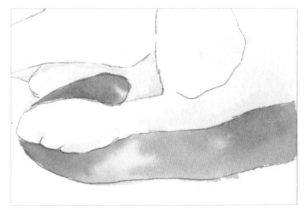

⑤ 脖子後方的毛色陰影較重，可以外層先上一層毛色之後，再用更厚重的顏料堆疊在內部，加強立體感。

用色 　水量

此時須注意水分的控制，若水分不夠濕，則可能在上第二層深色時表面乾掉，使得顏料無法暈開，行成不自然的界線。

⑥ 尾部和腳交疊，需等待第一層身體暈染完全乾了之後，在打濕尾巴部分，避免顏料暈開。

用色 　水量

在腳的下方陰影較重，可以染上更深的顏料加強陰影。

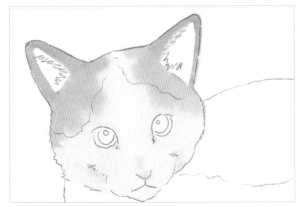

⑦ 臉部的繪製同步驟 3，將頭部打濕以後，以黃褐色暈染出耳朵兩側毛色斑紋

用色 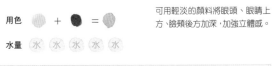　　　耳朵銜接頭部的交界處陰影較
重，可加深顏料強調立體感。

水量 水 水 水 水 水

⑧ 緊接上一步驟，同樣趁水分未乾，由深色顏料往淺色輕刷，將兩色交界處均勻融合。

用色 ● + ● = ●　　　可用輕淡的顏料將眼頭、眼睛上
方、臉頰後方加深，加強立體感。

水量 水 水 水 水 水

⑨ 麵包畫法：以淺褐色打底，趁水分未乾，加入深咖啡色於頂部，繪製出烘焙的色澤。

用色

水量 水 水 水 水 水

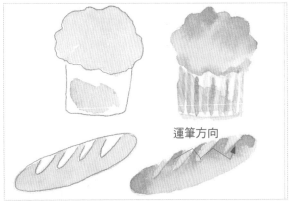

運筆方向

⑩ 麵包畫法：同樣以淺褐色打底，杯子蛋糕下方已畫出淺褐色陰影。趁水分未乾，加入深咖啡色於頂部，繪製出烘焙的色澤。杯子蛋糕藍色線條須待顏料乾透再上色。

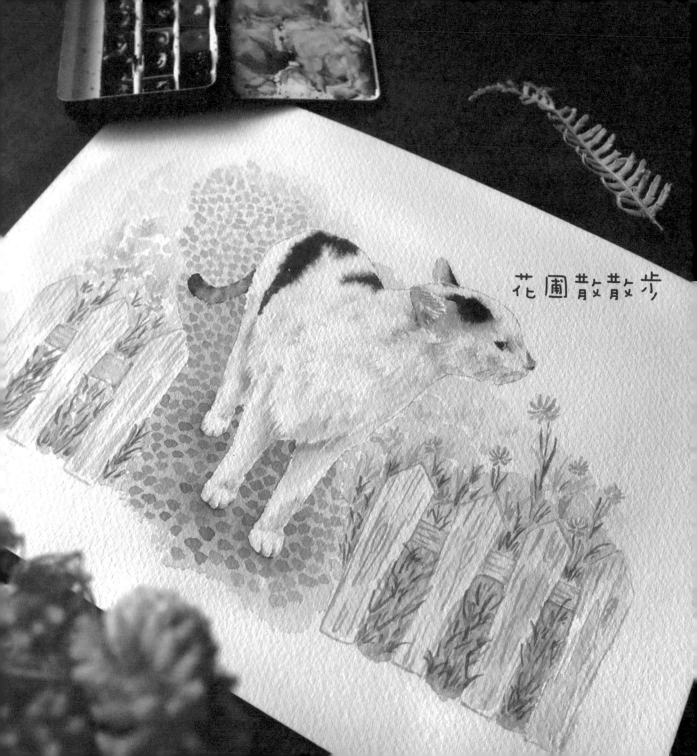

花園散散步

貓咪線稿

逛花園的貓咪，向右側嗅花朵，線稿著重在右側臉頰的表現，需繪製出臉部陰影和受光面，勾勒出眼窩、眼睛後方至耳朵的凹陷處，顴骨處及頭頂鼻樑較亮，可用鉛筆輕輕勾勒出分界。

① 先以冷褐色勾勒全身毛髮陰影，以大兔基色塊加深脖子以下、胸部及前肢交界處腹部下方的毛色陰影。

用色 ● + 水 = ● 　水量 水 水 水

畫筆狀態：將顏料調淡需加入大量水分，記得把水分留在調色盤上，讓筆尖保持易收尖的狀態，較能勾勒出細膩的毛髮。

② 重複步驟 1，調和較深的冷褐色顏料，加強各部位陰影，並繪製出毛流。

用色 ● + 水 = ● 　水量 水 水 水

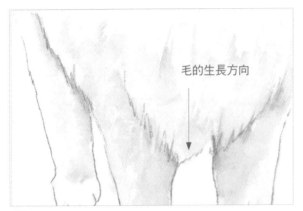

毛的生長方向

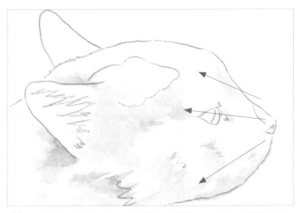

③ 此貓白色毛髮的範圍較廣,毛流的細部陰影繪製
需更加細膩。注意胸前的毛流由上往下生長,至
腳的交界處陰影較深。

用色 ● + 水 = ●
水量 水 水 水

胸前連接腿部會有較大面積的陰
影,可用輕淡的褐色層疊上色
加重。

④ 頭部的毛流由鼻子像後生長開,下巴、顴骨下方
及眼睛後方是陰影處,可加重色彩。

用色 ● + 水 = ●
水量 水 水 水

畫筆狀態:此處毛髮繪製較細
膩,避免過濕的筆刷,導致筆尖
沾滿水分,無法收尖。

⑤ 臉頰後方、耳朵下方及脖子交界處的毛色陰影較
重,可用大面積色塊加重立體感。

用色 ● + 水 = ●
水量 水 水 水

此處毛髮繪製較為多層堆疊,注
意要以輕淡稀薄的色彩上色,若
用重色繪製毛流,會使毛髮看起
來刺刺的,失去柔軟蓬鬆感。

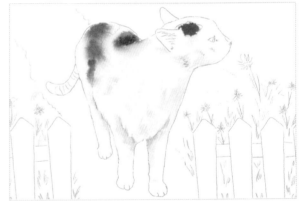

⑥ 將紙張打濕,沾取深褐色、土黃色顏料,以輕點
方式繪製出斑紋。

用色 ● + ● = ●
水量 水 水 水 水 水

花紋的顏料需濃重,碰到濕的紙
張才會停留在原處,若是顏料太
稀薄,碰到紙上會擴散淡掉。

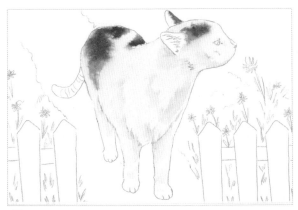

⑦ 緊接上一步驟，趁紙張未乾，以乾筆將毛色輕輕刷開，繪製出柔和的邊緣效果

用色 ● + ● = ●　　　畫筆狀態：將筆洗淨擦乾，保持筆尖尖銳，利於細部暈染描繪。

水量 水 水 水 水 水

⑧ 緊接上一步驟，同樣趁水分未乾，由深色顏料往淺色輕刷，製造出柔軟蓬鬆的毛流。

用色 ● + ● = ●

水量 水 水 水 水 水

⑨ 頭部的暈染同步驟 6，將紙張打濕後繪製出斑紋，並以乾筆將深淺色調和均勻。

用色 ● + ● = ●

水量 水 水 水

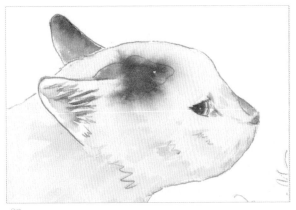

⑩ 待紙張完全乾透，繪製出眼睛、耳朵內部毛髮及鼻子。

用色 ● + ● = ●　　　畫筆狀態：五官細節為小面積描繪，筆刷乾燥有利於收尖，是何細部繪製。

水量 水 水 水

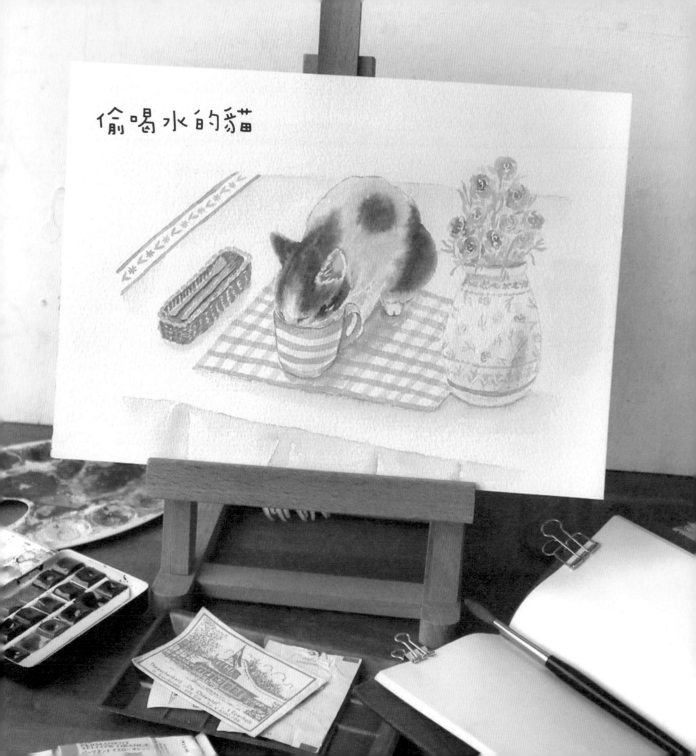

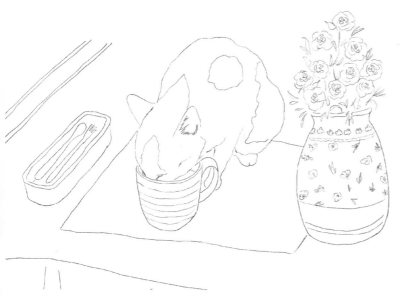

貓咪線稿

低頭喝水的貓咪，須注意頭頂及眼窩的表現，眉谷底下至鼻樑兩側較凹陷，可用鉛筆畫出分界上色表現陰影。後方的腿部肌肉也以鉛筆輕輕繪製出。

① 先以冷褐色勾勒全身毛髮陰影，以輕淡的顏料將大面積色塊打在陰影處，如脖子後方、顴骨下方、前胸及後腿下半部。

用色 ＋ ＝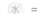

水量 水 水 水

畫筆狀態：將顏料調淡需加入大量水分，記得把水分留在調色盤上，讓筆尖保持易收尖的狀態，較能勾勒出細膩的毛髮。

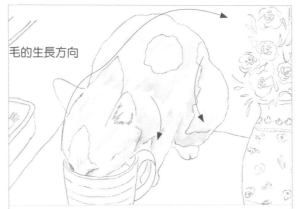

毛的生長方向

② 重複步驟 1，以冷褐色加重色彩，強調陰影處並繪製出毛流。

用色 ＋ 水 ＝

水量 水 水 水

毛髮生長方向：貓咪毛髮生長由鼻子、頭頂至背部向後延伸，至腿部則開始向下延伸。

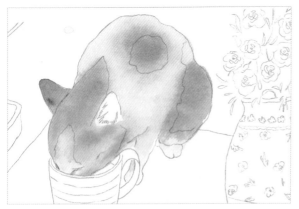

③ 將整隻貓打濕，均勻撲滿水分，耳朵處留白，接著調和較輕淡的深褐色，暈染大面積的花色。

 用色 ● ＋ 水 ＝ ●
水量 水 水 水 水 水

畫筆狀態：由於此貓的畫法分兩次暈染，第一層暈染先用淡色且水分較多的顏料，繪製出大範圍的花色，水分多易呈現柔和蓬鬆的邊緣效果。

⑤ 後腿部分的毛色處理，同樣第一層先以較淺、輕淡的顏料染出大範圍的毛色，並保持紙張濕度。

 用色 ● ＋ 水 ＝ ●
水量 水 水 水 水 水

紙張濕度均勻為暈染順利的的首要條件，因此在繪製大面積暈染時，須注意各部位的濕度是否相同。

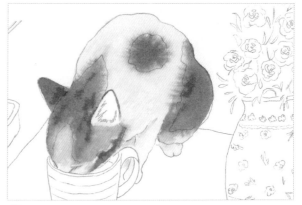

④ 緊接著上一步驟，趁水分還未乾，調和較濃厚的顏料，以筆尖輕點出深色斑紋，並加重陰影處。

 用色 ● ＋ 水 ＝ ●
水量 水 水 水 水 水

畫筆狀態：此處為毛色細部斑紋繪製，筆刷上的水須減少，以利於收尖進行細部繪製。

運筆方向

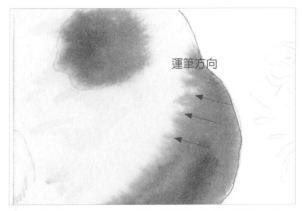

⑥ 緊接著上一步，以較濃重的褐色暈染陰影，並以筆尖往淺色輕刷，描繪出細部毛髮。

 用色 ● ＋ 水 ＝ ●
水量 水 水 水 水 水

畫筆狀態：以水份較少的筆尖，由深色處往淺色輕刷，可暈染出柔和的毛髮感。

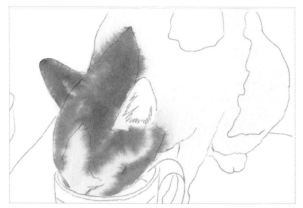

⑦ 頭部的畫法同步驟 4，先以淺色稀薄的褐色，在未乾的紙張上暈染上色。

用色 水量 水 水 水 水 水

畫筆狀態：筆尖水分較多時，可輕點在抹布上吸取水分，讓筆刷保持筆腹濕潤，筆尖仍可收尖的狀態。

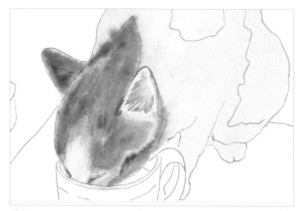

⑧ 緊接上一步驟，同樣趁水分未乾，由深色顏料往淺色輕刷，繪製出斑紋、毛流及陰影。

用色 水量 水 水 水 水 水

待畫稿全乾後，可加入乾筆技法，沾取深色顏料輕刷，可呈現自然不規則的毛色斑紋。

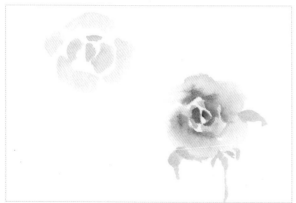

⑨ 玫瑰花的畫法：先以清淡桃紅色畫出大致輪廓，趁水分未乾，將濃重的桃紅色輕點暈染開。

用色 水量 水 水 水 水 水

⑩ 籃子的畫法：先繪製出籃子底色，待顏料全乾，以較深的土黃色畫出藤編紋路。

用色 水量 水 水 水 水 水

罐頭時間！

貓咪線稿

吃罐頭的貓咪，身體向前傾，後腳呈半蹲狀態，吃飯時貓咪耳朵會微微向下壓，可用鉛筆繪製出腹部鬆軟的毛髮，呈現肚子蓬蓬的樣子。

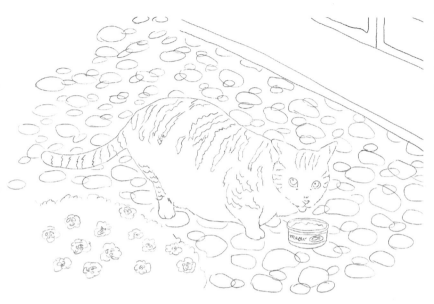

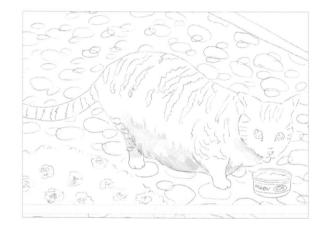

① 繪製灰色的毛色陰影，以冷褐色、黑色和水分調和出輕淡的淺灰褐色，先將陰影色塊大面積刷色於腹部下方、脖子下方處。

用色 ⬤ + ⬤ + 水 = ⬤

水量 水 水 水

畫筆狀態：將顏料調淡需加入大量水分，記得把水分留在調色盤上，讓筆尖保持易收尖的狀態，較能勾勒出細膩的毛髮。

② 重複步驟 1，以較重的淺灰褐色加重陰影處，並繪製出毛流。

用色 ⬤ + ⬤ + 水 = ⬤

水量 水 水 水

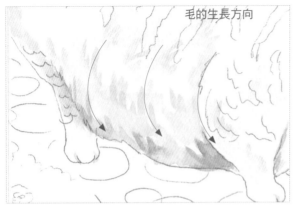

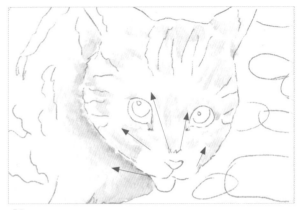

③ 腹部的毛流繪製，須注意毛的生長方向，呈現弧形向下的方向。

④ 臉部的毛髮生長，由鼻子為中心，向外放射狀擴張，並加重脖子下方的陰影。

用色 ● + ● + 水 ＝ ●
水量 水 水 水

畫筆狀態：此處為毛色細部斑紋繪製，筆刷上的水須減少，以利於收尖進行細部繪製。

用色 ● + ● + 水 ＝ ●
水量 水 水 水 水 水

臉部的毛較細微，生長方向較複雜，繪製時以錯落交疊的原則來繪製，避免太過規則的同心圓，看起來較為生硬。

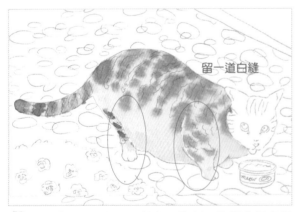

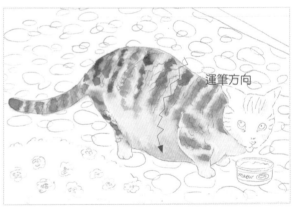

⑤ 將身體紙張打濕，在前腳、腹部、後腳交疊處留白縫，接著以較輕淡的灰褐色畫出虎斑。

⑥ 緊接著上一步，以較濃重的灰褐色重疊暈染虎斑，使虎斑的花色更為明顯。

用色 ● + ● + 白 ＝ ●
水量 水 水 水 水 水

留白縫可將水分隔開，控制顏料暈染的範圍。若擔心白縫畫面上太突兀，待繪製完畢紙張乾透，將白縫補上陰影即可。

用色 ● + ● + 白 ＝ ●
水量 水 水 水 水 水

畫筆狀態：以水份較少的筆尖，輕刷出虎斑不規則的斑紋，可以鋸齒狀向下的方式進行。

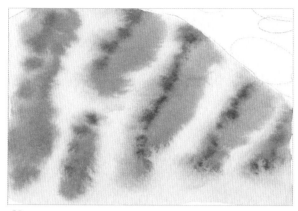

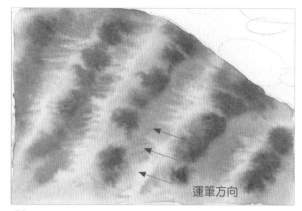

運筆方向

⑦ 緊接著上一步，保持紙張濕度，以最深的灰色輕點在虎斑中間。

用色 ⬤ + ⬤ + 白 = ⬤
水量 水 水 水 水 水

畫筆狀態：此時顏料濃重，以筆尖精準點在灰斑中央，以利下一步驟細部描繪毛流。

⑧ 緊接上一步驟，同樣趁水分未乾，由深色顏料往淺色輕刷，繪製出斑紋、毛流及陰影。

用色 ⬤ + ⬤ + 白 = ⬤
水量 水 水 水 水 水

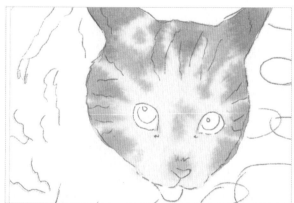

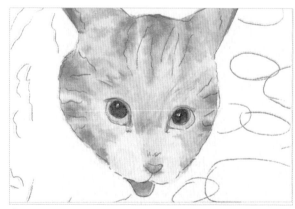

⑨ 頭部畫法同步驟 5，先打濕紙張後，以較淺色的灰色軒染出臉部大面積斑紋。

用色 ⬤ + 白 = ⬤
　　 ⬤ + ⬤ = ⬤
水量 水 水 水 水 水

⑩ 緊接著上一步，趁水分未乾，以較濃重的灰色繪製出面部的虎斑。

用色 ⬤ + 白 = ⬤
　　 ⬤ + ⬤ = ⬤
水量 水 水 水 水 水

在水份尚未完全乾時，可用細筆尖勾勒毛髮，此時水分較少，顏料不易流動，適合比較細微的繪製。

79

伸懶腰休息一下

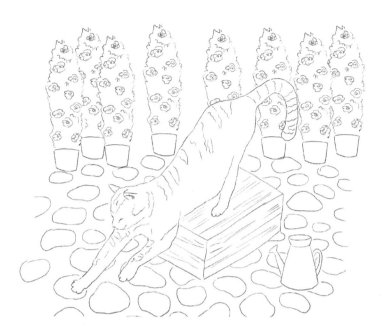

貓咪線稿

站在木箱上的貓咪向下伸展，身體由臀部拱起向前伸展，重心仍在後腿，注意背部的弧度，雙手向前伸展，頭部至脖子的分界也以鉛筆輕輕勾勒出。

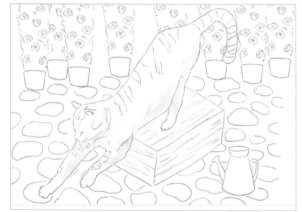

① 先以暖褐色勾勒全身毛髮陰影，以暖褐色和水分調和出輕淡的淺褐色，先將陰影色塊大面積刷色於腹部下方、脖子下方處。

用色 ⬤ + 水 = ⬤

水量 水 水 水

畫筆狀態：將顏料調淡需加入大量水分，記得把水分留在調色盤上，讓筆尖保持易收尖的狀態，較能勾勒出細膩的毛髮。

② 重複步驟 1，以較深的暖褐色加重陰影，並注意毛髮的生長方向，繪製出毛流。

用色 ⬤ + 水 = ⬤

水量 水 水 水

毛的生長方向

毛髮生長方向：由鼻子延伸至頭頂，再到脊椎及尾部，呈現由前往後的方向，側面則由脊椎至腹部再到腳底的生長方向。

81

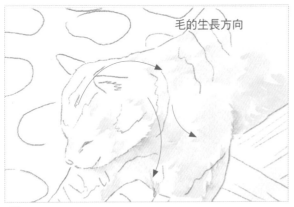

③ 觀察貓咪上半身的毛髮生長方向，呈現由前而後，由上而下的弧線生長。

用色　🔴 + 水 = ⚪

水量　水 水 水

畫筆狀態：此處為毛色細部斑紋繪製，筆刷上的水須減少，以利於收尖進行細部繪製。

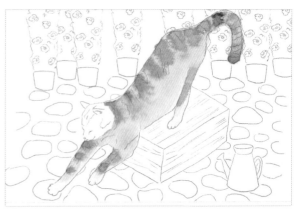

④ 將身體紙張打濕，以稀薄的淺褐色打底，避開腳掌，趁水分未乾，以深咖啡色輕點虎斑呈現貓的花色。

用色　🔴 + 白 = 🔴
　　　🟠 + 🟤 = 🟤

水量　水 水 水 水 水

畫筆狀態：此部分為大範圍毛色暈染，筆刷水分較多，利於顏料伸展擴散。

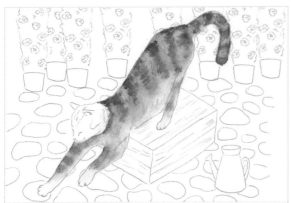

⑤ 緊接上一步驟，趁水分未乾，以濃重的咖啡色重疊加重虎斑的花紋。

用色　🔴 + 白 = 🔴
　　　🟠 + 🟤 = 🟤

水量　水 水 水 水 水

畫筆狀態：此部分為細部花紋描繪，顏料較濃重，筆尖水分較少，利於控制顏料上色位置。

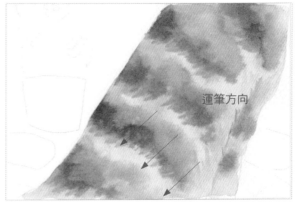

⑥ 緊接著上一步，以較乾的筆刷，由重色往淺色方向，將顏料往前帶，畫出毛流。

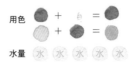

用色　🔴 + 白 = 🔴
　　　🟠 + 🟤 = 🟤

水量　水 水 水 水 水

畫筆狀態：以水份較少的筆尖，輕刷出虎斑不規則的斑紋，可以鋸齒狀向下的方式進行。

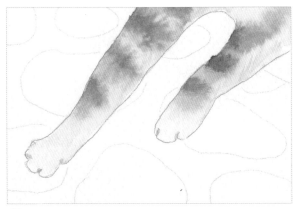

⑦ 手部繪製如同步驟 4~6，以暈染方式進行虎斑的繪製。

 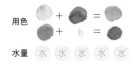
⑧ 尾巴細步的描繪，除了運用乾筆勾勒出細細的毛流，須注意斑蚊為圓弧狀，若呈直線會顯得生硬。

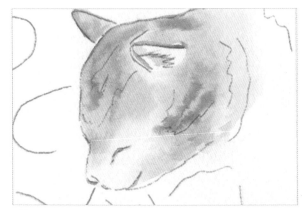

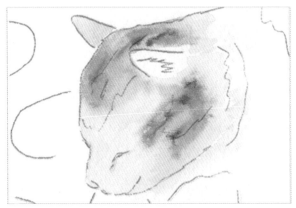

⑨ 頭部畫法同步驟 4~6，避開耳朵部分暈染，先暈染出大面積淺色花色，在放上深色濃重顏料呈現斑紋。

⑩ 緊接著上一步，趁水分未乾，輕刷班文史兩色融合，待水份完全乾透，可繪製眼部、鼻頭等五官細節。

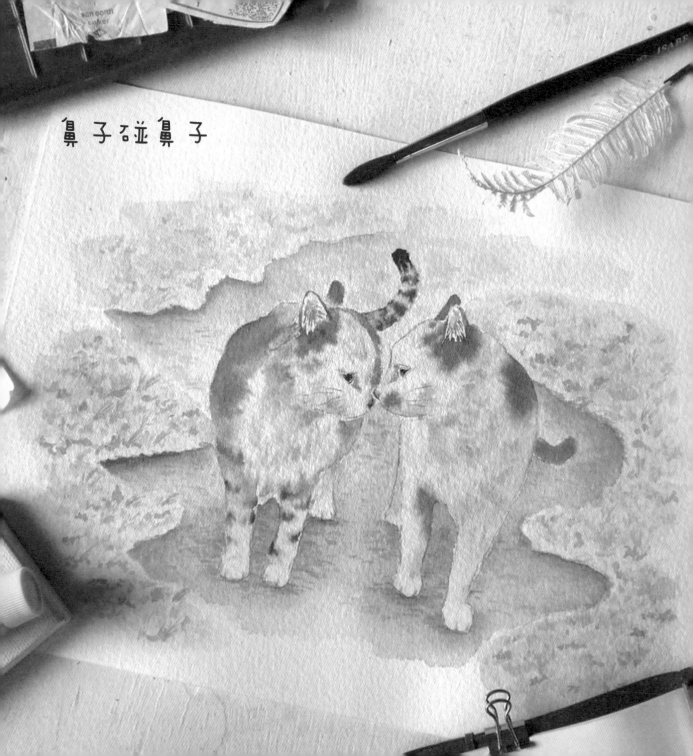

鼻子碰鼻子

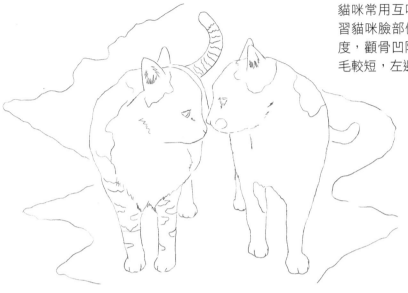

貓咪線稿

貓咪常用互嗅的方式認識對方或打招呼，此篇練習貓咪臉部側面的畫法，須注意眼睛的位置及角度，顴骨凹陷處也以鉛筆輕輕繪出，右邊的貓咪毛較短，左邊的貓毛較長，同樣以鉛筆標示出。

1 先以暖褐色勾勒全身毛髮陰影，以水分較多的輕淡褐色勾勒出大面積陰影，如脖子下半，胸前及腳的內側

用色 + 水 = 　

水量

畫筆狀態：將顏料調淡需加入大量水分，記得把水分留在調色盤上，讓筆尖保持易收尖的狀態，較能勾勒出細膩的毛髮。

2 重複步驟 1，較深的暖褐色加重陰影，並畫出毛流生長方向。

用色 + =

水量

注意兩隻貓的貓毛長短不同，左邊的貓毛較長，可加長筆觸畫出柔軟飄逸感。

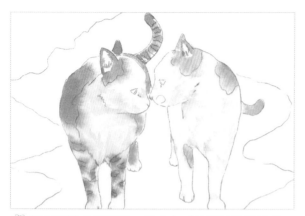

③ 將兩隻貓分別打濕，將身上毛色輕點於花紋處，花色位置如上圖所示。

用色

繪製雙貓時，建議一次畫一隻，比較好控制水分濕度，以下將個別說明兩隻貓的畫法。

⑤ 緊接上一步驟，趁水分未乾，以較乾的筆刷將筆收尖，向外輕刷出毛髮細節。

用色

耳朵交疊處留一道白縫，可避免顏料擴散，將兩隻耳朵區隔開來。

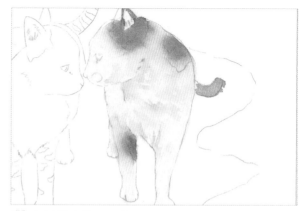

④ 右側貓咪的毛色位置如上圖，先將整隻貓均勻打濕，再以黃褐色輕點繪出斑紋。

用色

畫筆狀態：此部分為大範圍毛色暈染，筆刷水分較多，利於顏料伸展擴散。

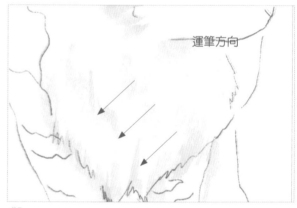

運筆方向

⑥ 右側貓咪的毛髮較長，繪製初步陰影時可加長筆觸。接著以清水佈滿全身，以利下一步暈染。

用色 ● + 水 = ●
水量 水 水 水

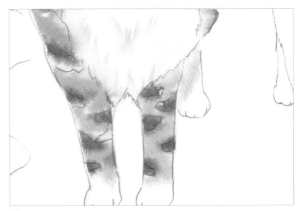

⑦ 緊接著上一步，保持水分濕度，調和較淡的淺紅褐色，大面積暈染出底色，並使顏料自由擴散舒展。

用色 ＋ 水 ＝ 🔵

水量 水 水 水 水 水

繪製長毛時，水分打濕可較短毛多，因為水分利於顏料擴散暈染，可繪製出蓬鬆柔軟的毛髮感。

⑧ 緊接著上一步，趁水分未乾，調和較濃重的深褐色顏料，以輕點的方色繪出花紋。

用色 🔵 ＋ 🔵 ＝ 🔵

水量 水 水 水 水 水

畫筆狀態：此處為毛色細部斑紋繪製，筆刷上的水須減少，以利於收尖進行細部繪製。

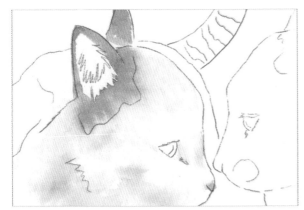

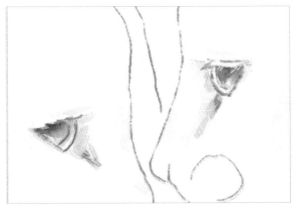

⑨ 頭部畫法同步驟 6~7，避開耳朵部分暈染，先暈染出大面積淺色花色，在放上深色濃重顏料呈現斑紋。

用色 ＋ 🔵 ＝ 🔵

水量 水 水 水 水 水

畫筆狀態：此處水分含量較多，在繪製邊緣時記得將筆尖朝外，較能呈現銳利線條。若是筆腹朝外，則邊界容易糊掉。

⑩ 側面眼睛的繪製，須待畫紙顏料全乾，注意睫毛、眼神光的留白，繪製出瞳孔及眼球。

用色 🔵

水量 水 水 水 水 水

眼周部分以淺褐會輕輕繪製出陰影，並加重眼頭的陰影。

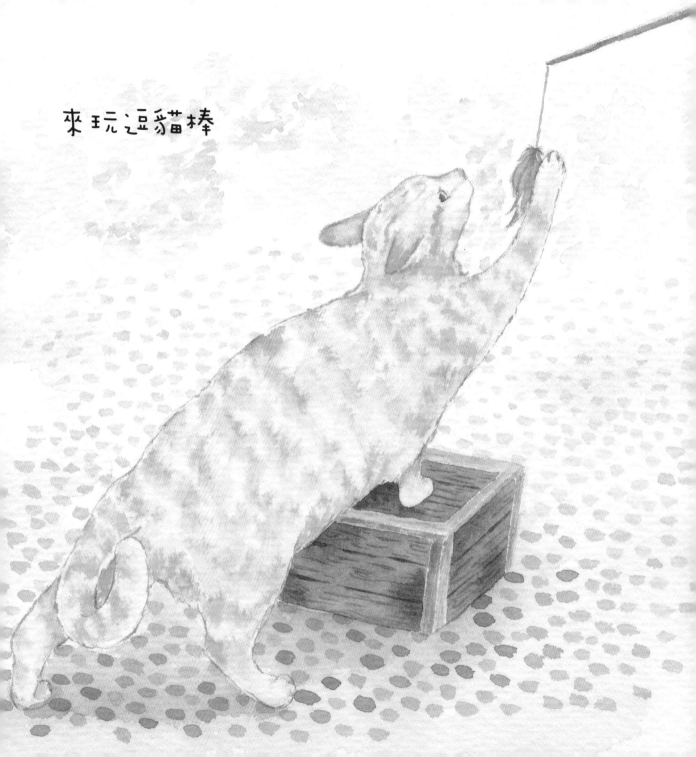

來玩逗貓棒

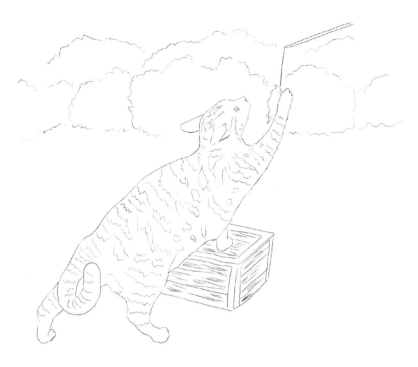

貓咪線稿

此篇畫的貓咪是微微側背對的方向，前肢向前伸展抓取，後腳向後伸展站立，注意後腦沿著脊椎至尾部方向需一致，站立重心在後腿，毛色部分也可用鉛筆輕輕畫出。

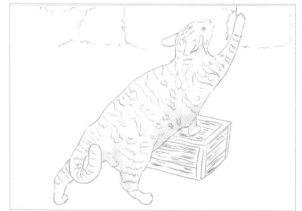

毛的生長方向

① 先以冷褐色勾勒全身毛髮陰影，以輕淡的色塊大面積加在陰影處，如後腿、臀部下方、腹部下方、脖子下方。

用色 ● ＋ 水 ＝ ●

水量 水 水 水

> 畫筆狀態：將顏料調淡需加入大量水分，記得把水分留在調色盤上，讓筆尖保持易收尖的狀態，較能勾勒出細膩的毛髮。

② 重複步驟1，以較重的冷褐色加重全身陰影，步勾勒出毛流，並注意毛髮生長方向。

用色 ● ＋ 水 ＝ ●

水量 水 水 水

> 毛髮生長方向：由鼻子延伸至頭頂，再到脊椎及尾部，呈現由前往後的方向，側面則由脊椎至腹部再到腳底的生長方向。

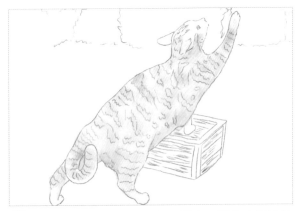

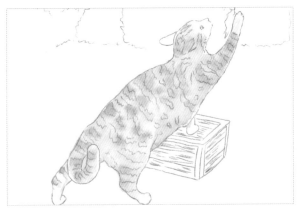

❸ 將全身紙張打濕，保持紙張濕度，調和出輕淡的奶油黃色，大面積暈染出虎斑毛色。

❹ 緊接著上一步，趁水分未乾，調和較重的黃褐色，繪製出毛色加重部位，以輕點方式上色。

用色 ＋ ｆ ＝ ●

水量 水 水 水 水 水

畫筆狀態：此部分為大範圍毛色暈染，筆刷水分較多，利於顏料伸展擴散。

用色 ＋ ● ＝ ●

水量 水 水 水 水 水

畫筆狀態：此時為細部花色描繪，需使用濃厚且水分較少的筆刷，輕點於加重部位，水分少利於顏料停留，不意擴散。

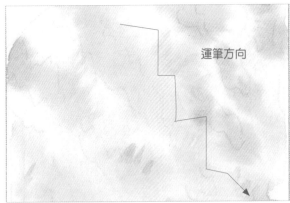

運筆方向

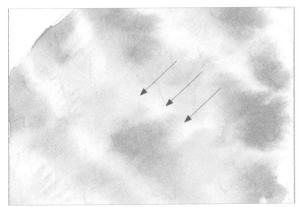

❺ 毛色花紋的細節處理，以閃電狀輕點繪製毛色，可以繪製出自然不規則的花紋，此時水分可較濕潤，利於顏料自然擴散。

❻ 緊接著上一步驟，趁水分未乾，加重黃褐色毛色，並以乾筆刷刷出柔軟的毛。

用色 ＋ ｆ ＝ ●

水量 水 水 水 水 水

畫筆狀態：此部分為大範圍毛色暈染，筆刷水分較多，利於顏料伸展擴散。

用色 ＋ ● ＝ ●

水量 水 水 水

畫筆狀態：將筆洗乾淨擦乾並沾尖，乾筆刷利於控制顏料的位置，也要注意避免過度塗抹，導致紙張起皺、底層顏料被洗掉。

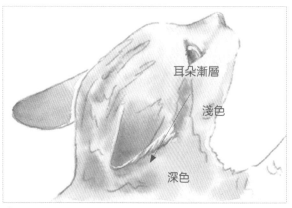

⑦ 頭部的繪製同步驟 3~5，以暈染方式進行，在飽含水分的紙張上打上淺色花紋。

⑧ 緊接著上一步，趁水分未乾，調和較濃重的深褐色顏料，以輕點的方式繪出花紋。

用色　○　＋　○　＝　○

水量　水　水　水　水　水

紙張水分較多時，若發生紙張起皺，凹陷處會產生小水漥，使得顏料分配不均，可用乾筆輕輕將水吸乾，可減少顏料暈染不均勻的狀態。

注意耳朵的深淺變化，以漸層暈染加重表現出來。

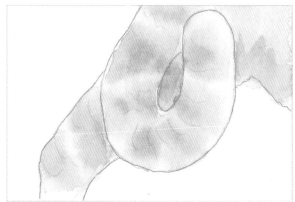

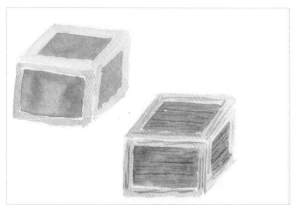

⑨ 尾巴畫法同步驟 3~5，除了繪製出一節一節的斑紋，須注意螺旋狀的方向性。

⑩ 木箱的畫法：將底色以紅褐色平塗上色，待水份完全乾後，以較深的紅褐色繪製出木紋。

來玩躲貓貓

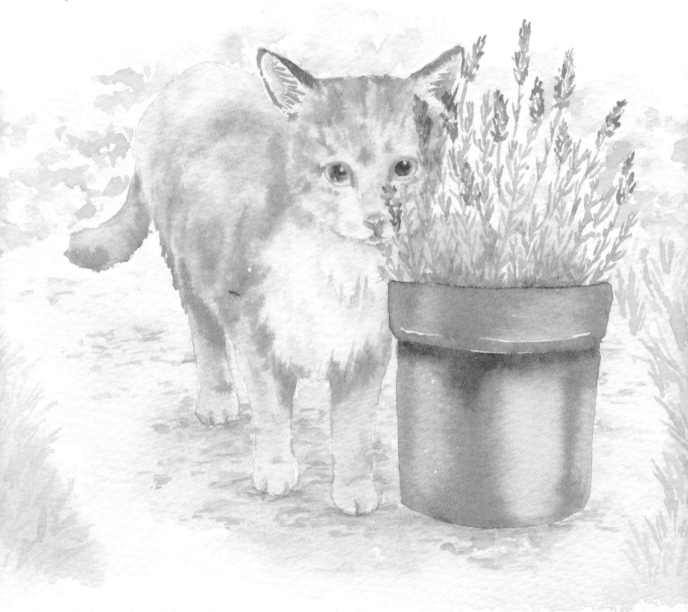

貓咪線稿

躲在花盆後面的貓咪，右側的臉部稍微被花遮處，繪製線稿時先完整畫出臉部，待上色時再將花草遮蓋上去，可呈現若隱若現的效果。此篇的貓毛較長，繪製線稿時須注意毛髮的長度。

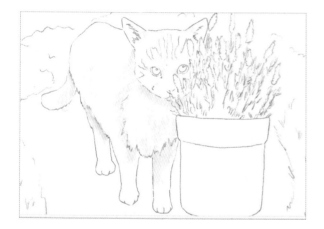

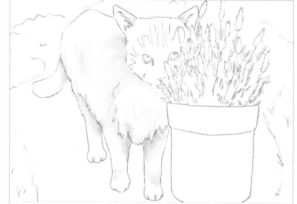

 先以暖褐色勾勒全身毛髮陰影，以水分較多的稀薄顏料大面積將陰影上色，如脖子下方、胸前、腿部內側

用色

水量 水 水 水

畫筆狀態：將顏料調淡需加入大量水分，記得把水分留在調色盤上，讓筆尖保持易收尖的狀態，較能勾勒出細膩的毛髮。

 重複步驟 1，以較深的暖褐色加重陰影部位，並勾勒出毛髮陰影。

用色 ⬤ ＋ 水 ＝ ⬤

水量 水 水 水

此貓的毛髮較長、柔軟，在勾勒陰影線條時，可將筆觸加長，增加長毛的特徵。

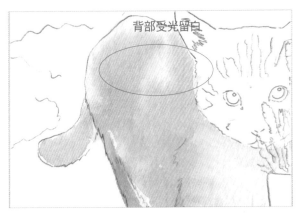

背部受光留白

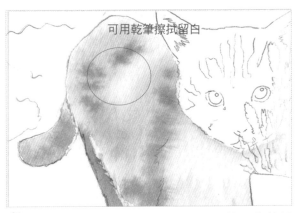

可用乾筆擦拭留白

③ 將全身紙張打濕，保持紙張濕度，調和出輕淡的奶油黃色，大面積暈染出毛色色塊，記得將受光處留白，呈現毛髮柔軟、明亮的特徵。

用色 ⬜ + 🔴 + 白 = 🔴
水量 水 水 水 水 水

畫筆狀態：畫長毛貓時，可將暈染水分增加，筆刷水分較多，利於顏料伸展開，增加長毛貓蓬鬆柔軟的毛髮特徵。

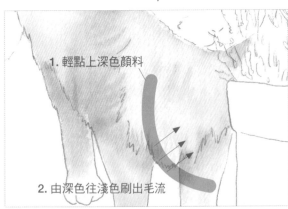

1. 輕點上深色顏料

2. 由深色往淺色刷出毛流

柔軟的毛髮處理：在水份未乾的狀態，於白色毛髮周圍加上黃褐色，接著以乾筆刷由深色往淺色部分刷，可刷出柔軟毛髮。

用色 ⬜ + 🔴 + 白 = 🔴
水量 水 水 水 水 水

畫筆狀態：細部描繪使用乾筆，利於筆頭收尖，可繪製出細膩的筆觸。

④ 緊接著上一步，趁水分未乾，調和較重的黃褐色，繪製出毛色加重部位，以輕點方式上色。

用色 ⬜ + 🔴 + 白 = 🔴
水量 水 水 水 水 水

此處雖未有明顯的四周分界，但腹部及肌肉較為隆起，若能繪製出陰影和受光面，可呈現立體感和光澤感。

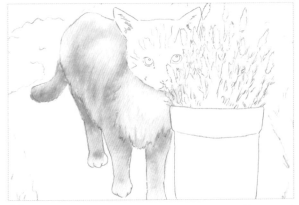

⑤ 緊接著上一步驟，趁水分未乾，加重黃褐色毛色，以上一步驟的技巧完成全身毛色的繪製。

用色 ⬜ + 🔴 + 白 = 🔴
水量 水 水 水 水 水

由於此部分以較濕的紙張繪製，加上反覆上色，繪製時記得筆觸要輕，以筆尖輕輕掃過紙面即可，避免刮擦磨損紙張。

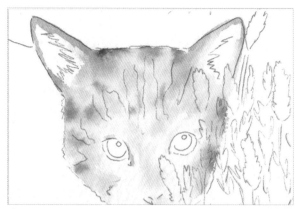

⑥ 頭部的繪製同步驟 3~6，以暈染方式進行，在飽含水分的紙張上打上淺色花紋，並保持紙張濕度。

用色 ◯ + ● + 白 = ●

水量 水 水 水 水 水

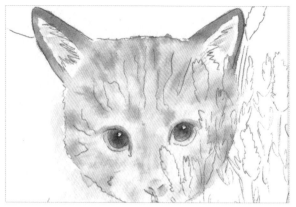

⑦ 緊接著上一步，趁水分未乾，調和較濃重的深褐色顏料，以輕點的方式繪出花紋。

用色 ◯ + ● + 白 = ● ●

水量 水 水 水 水 水

待紙張全乾後，可加入乾筆技法，沾取深色顏料輕刷表面，製造出不規則的深色花紋。

⑧ 薰衣草畫法：以較淡的紫色輕點，保留濕度，接著調和較濃重的紫色，重疊上色，製造出深淺漸層的花朵。

用色 ◯ + ● = ●

水量 水 水 水 水 水

⑨ 盆栽的畫法：以淺紅褐色畫出輪廓及留白，趁水分還未乾，調和較濃重的紅褐色輕點於陰影處。

用色 ● + ● = ●

水量 水 水 水 水 水

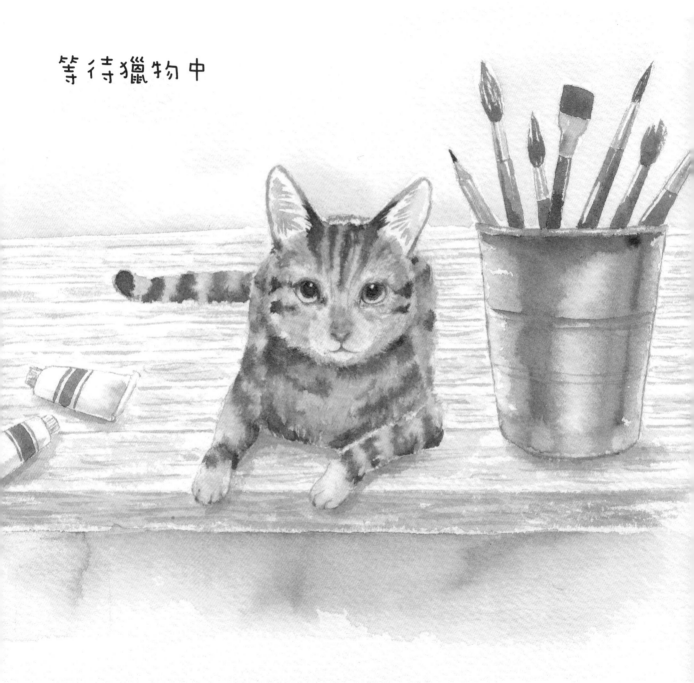
等待獵物中

貓咪線稿

正面坐臥的貓咪，須注意脖子、前身到後半部的分界，才能使貓咪形體完整。由上半身自然連接到雙手，胸前及雙手的毛髮生長方現同樣以鉛筆輕輕描繪出。

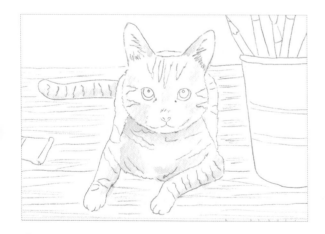

❶ 先以暖褐色勾勒全身毛髮陰影，將顏料加水調和至輕淡，大面積色塊上色在胸前，前肢下方陰影處。

用色 ＋ 水 ＝

水量 水 水 水

畫筆狀態：將顏料調淡需加入大量水分，記得把水分留在調色盤上，讓筆尖保持易收尖的狀態，較能勾勒出細膩的毛髮。

❷ 重複步驟 1，較深的暖褐色加重陰影，並繪製出毛髮細節。

用色 ⬤ ＋ 水 ＝ ⬤

水量 水 水 水

注意脖子、前身到後半部的分界，並劃出陰影，才能使貓咪輪廓完整。

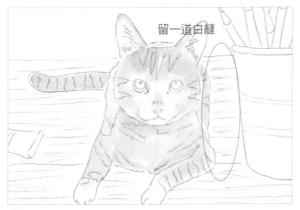

留一道白縫

③ 將全身紙張打濕，保持紙張濕度，以黃褐色和暖褐色調和出毛色底色，大面積暈染出毛色色塊。

用色 頭部和臀部視覺交疊處，可留一道白縫，避免顏料染開，以利區隔不同區塊的毛色特徵。

水量 水 水 水 水 水

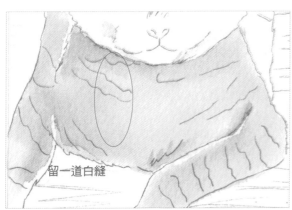

留一道白縫

由於胸前和臀部的視覺交疊處，需做出色彩區隔，因此將中間留一條白縫，脖子下方的毛色可加深顏色，但部會影響到後方的臀部色彩。

用色 🟠 + 🟤 + 白 = 🟤

水量 水 水 水 水 水

④ 緊接著上一步，趁水分未乾，調和款暖褐色及冷褐色，將較厚重的深褐色輕點上色。

用色 畫筆狀態：以尖乾的筆尖沾取濃重的顏料，輕點在深色虎斑花紋處，

水量 水 水 水 水 水

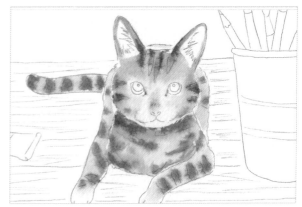

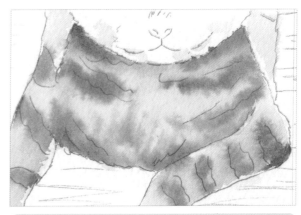

呈接著上一步驟，趁水分未乾，加重深色斑紋的色彩，以較濃重的顏料輕點上色，再將筆洗淨擦乾，勾勒出毛髮細節。

用色

畫筆狀態：細部描繪使用乾筆，利於筆頭收尖，可繪製出細膩的筆觸。

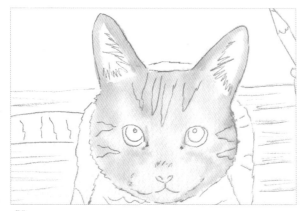

⑦ 頭部的繪製同步驟 3~4，以暈染方式進行，在飽含水分的紙張上打上淺色花紋，並保持紙張濕度。

用色 ⬤ + ⬤ + 白 = ⬤

水量 水 水 水 水 水

可在此步驟加重整理陰影，在眼頭、臉部下方、臉頰周圍加深顏色，可增加立體感。

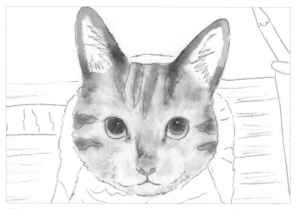

⑧ 緊接著上一步，趁水分未乾，調和較濃重的深褐色顏料，以輕點的方式繪出花紋。

用色 ⬤ + ⬤ + 白 = ⬤

水量 水 水 水 水 水

待水分全乾，再繪製眼睛及鼻子細節，避免紙張過濕暈開。

⑨ 管狀顏料畫法：以輕淡的褐色畫出陰影及留白，待紙張全乾後，畫出包裝色塊及外輪廓線。

用色 ⬤ 　　　 ⬤ + ⬤ = ⬤

水量 水 水 水 水 水

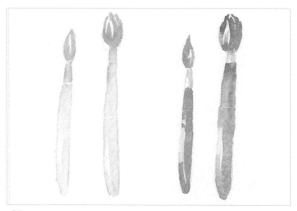

⑩ 畫筆的畫法：先以一層淺色打底，趁紙張未乾，以深色暈染開，適度留白可增加立體感。

用色 ⬤ + ⬤ = ⬤

水量 水 水 水 水 水

貓咪抓蝴蝶

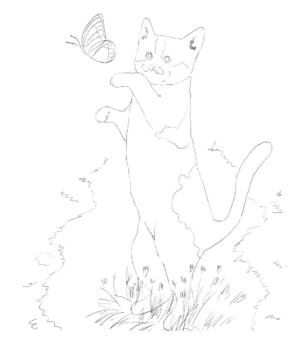

貓咪線稿

站裡的貓咪模樣逗趣可愛，須注意四肢的位置，此篇的貓為幼貓，五官比例距離較近，將眼睛和鼻子的距離縮短，看起來較年幼可愛。

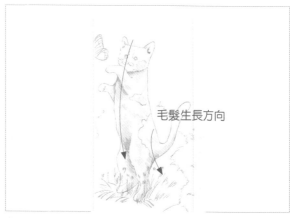

毛髮生長方向

① 先以冷褐色勾勒全身毛髮陰影，調和輕淡的顏料以大面積色塊上色陰影處，如下巴下方、脖子及手部交界處、腹部下方，腿部下方。

畫筆狀態：將顏料調淡需加入大量水分，記得把水分留在調色盤上，讓筆尖保持易收尖的狀態，較能勾勒出細膩的毛髮。

② 重複步驟1，調和較重的冷褐色加強陰影處，並繪出毛髮生長方向。

用色 + =
水量 水 水 水

此部分的毛髮生長方向較單純，須注意毛髮為弧形參差交疊，避免過於工整的線條。

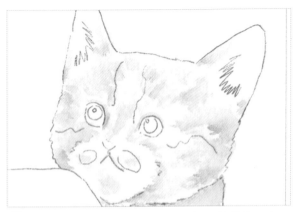

③ 在繪製臉部的毛髮陰影時，因為是幼貓的五官，臉頰的毛蓬蓬的，可以將臉頰外緣加上更深的陰影，使臉部更有層次。

用色 ● + 水 = ●

水量 水 水 水

畫筆狀態：細部描繪時使用水分較少的筆刷，利於筆刷收尖。

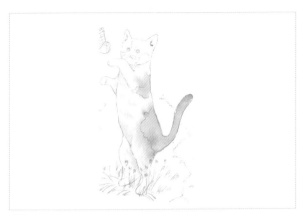

④ 將水分刷滿身體，在飽含水分的紙張上打上淺色花紋，並保持紙張濕度。

用色 ● + ● + 白 = ●

水量 水 水 水 水 水

畫筆狀態：此處使用較稀薄的顏料，筆刷水分較多，利於大面積的暈染。

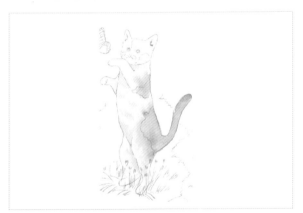

⑤ 緊接著上一步驟，趁水分未乾，調和較濃重的黃褐色，加重深色斑紋的色彩，以較濃重的顏料輕點上色。

用色 ● + ● + 白 = ●

水量 水 水 水 水 水

可以較深的顏料加重臀部下方、尾巴末端、背部頂端等陰影處。

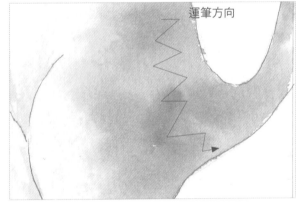

運筆方向

TIPS: 運筆的方向影響顏料的暈染，若希望顏料呈現較不規則的流動，可以來回擺動筆刷上色，色塊邊界看起來較活動不生硬。

用色 ● + ● = ●

水量 水 水 水 水 水

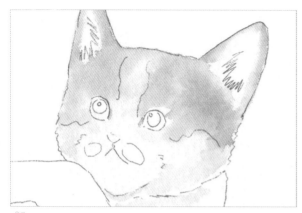

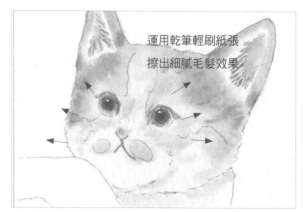

運用乾筆輕刷紙張
擦出細膩毛髮效果

⑦ 頭部的繪製同步驟 4~5，以暈染方式進行，在飽含水分的紙張上打上淺色花紋，並保持紙張濕度。

用色

水量 水 水 水 水 水

可在此步驟加重整理陰影，在眼頭、臉部下方、臉頰周圍加深顏色，可增加立體感。

⑧ 緊接著上一步，趁水分未乾，調和較濃重的深褐色顏料，以輕點的方式繪出花紋。

用色

水量 水 水 水 水 水

待水分全乾，可用乾筆沾取深色，在臉頰周圍擦出細膩的毛髮。

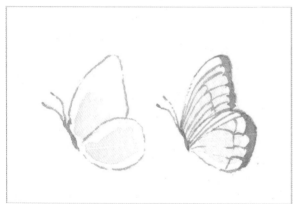

⑨ 蝴蝶畫法：將身體打上淺褐色陰影，以深褐色描繪外輪廓，待水分全乾，畫上蝴蝶花紋。

用色

水量 水 水 水

⑩ 草地畫法：以淡色顏料左右來回輕刷紙張，趁紙張未乾，以較深的顏料加強陰影處。

用色

水量 水 水 水

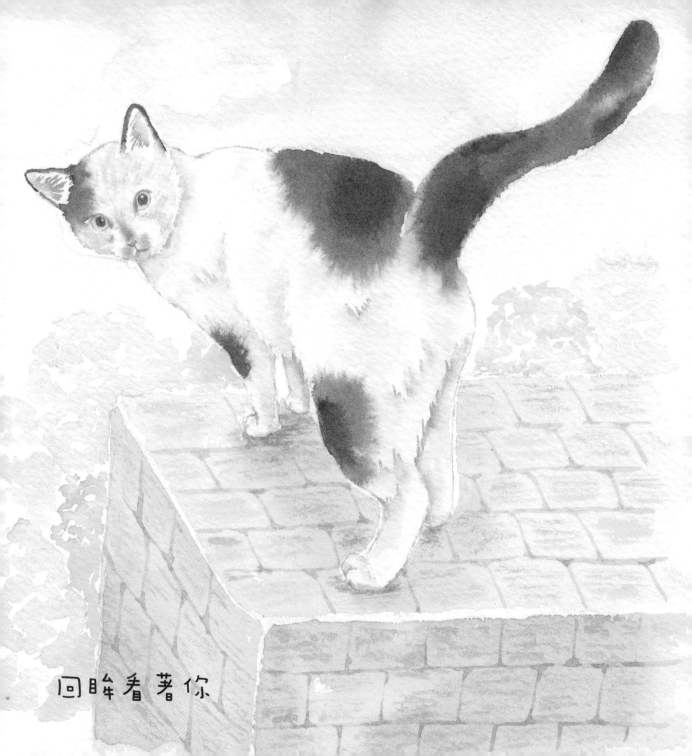

回眸看著你

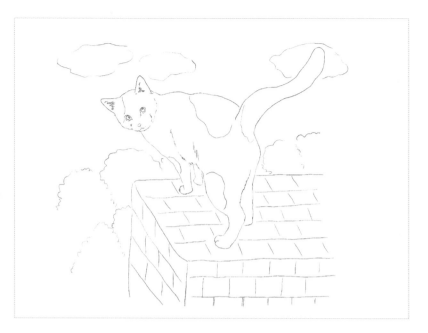

貓咪線稿

向後看的貓咪，左腳在視覺比例上較大，注意後腳到腹部再到前腳的前後順序，並將交疊處畫出，方便在上色時加重陰影的處理。

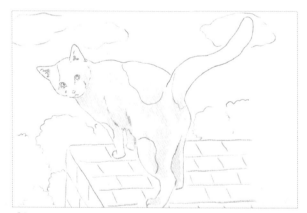

① 先以冷褐色勾勒全身毛髮陰影，調和輕淡的顏料以大面積色塊上色陰影處，如下巴胸前腹部底部、腿部內側。

用色 + 水 =

水量 水 水 水

畫筆狀態：將顏料調淡需加入大量水分，記得把水分留在調色盤上，讓筆尖保持易收尖的狀態，較能勾勒出細膩的毛髮。

② 重複步驟1，調和較重的冷褐色加強陰影處，並繪出毛髮生長方向。

用色 + 水 =

水量 水 水 水

兩腳交疊處，後面那一隻腳的陰影較重，可加強後方肢體的陰影，呈現立體感。

105

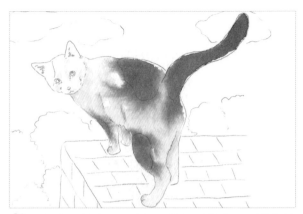

③ 此處較多身體區塊的交界，用深褐色加重後方肢體的陰影，可讓整體更有立體感。

用色 畫筆狀態：細部描繪時使用水分較少的筆刷，利於筆刷收尖。

水量 水 水 水

④ 將身體刷滿水分，讓紙張均勻撲滿水分，調和較重的深褐色，將顏料放到花紋處，如圖所示。

畫筆狀態：此處水分含量較多，在繪製邊緣時記得將筆尖朝外，較能呈現銳利線條。若是筆腹朝外，則邊界容易糊掉。

用色

水量 水 水 水 水 水

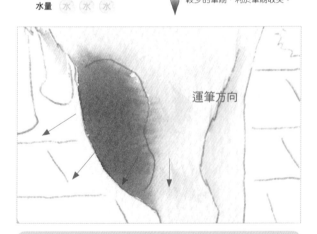

運筆方向

要讓毛髮呈現柔軟感，需要較多的水分暈染，將較濃重的顏料放上紙張後，可讓它自然流動一下，在以乾筆刷出邊緣細膩的毛髮

用色

水量 水 水 水 水 水

以乾筆刷將深色顏料往淺色處輕刷，可描繪細膩的毛髮，要注意保持筆尖的尖度，若是運筆力道太重，則不容易畫出細膩毛髮。

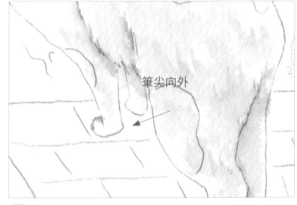

筆尖向外

⑤ 腿部毛色斑紋亦同上一步驟處理，在繪製外側靠近邊緣處時，可將筆尖向外，畫出銳利的邊緣線條。

用色

水量 水 水 水 水 水

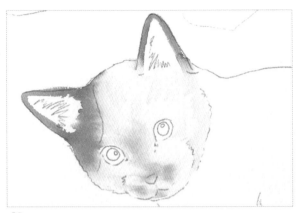

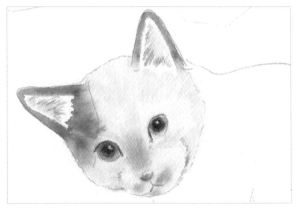

⑥ 頭部的繪製同步驟 4~5，以暈染方式進行，在飽含水分的紙張上打上深色花紋，以筆刷輕點在耳朵、耳朵外側花紋及鼻頭、嘴部等。

用色 ● + ● = ●
水量 水 水 水 水 水

⑦ 緊接著上一步，趁水分未乾，調和較濃重的深褐色顏料，加畫鼻樑、鼻頭、嘴部等花紋。

用色 ● + ● = ●
水量 水 水 水 水 水

> 待水分全乾，可加上臉頰兩側陰影，使臉頰看起來蓬蓬的。

⑧ 雲朵畫法：將天空撲滿水分，避開雲朵位置，以清淡的藍色暈染天空。

用色 ● + ● = ●

⑨ 承接上一步驟，趁水分未乾，將雲朵內部以淡色暈染出層次，雲朵底部顏色較深。

用色 ● + ● = ●

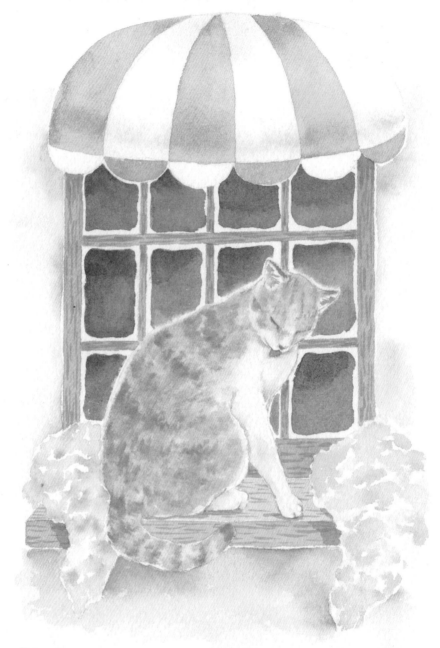

貓咪理髮店

貓咪線稿

坐在窗台上舔毛的貓咪，身體為側面，頭部稍向後側並向下舔舐，繪製線稿時須注意頭部及五官的比例角度，並繪製出下巴的分界，方便上色時加重陰影。

① 先以冷褐色勾勒全身毛髮陰影，調和輕淡的顏料以大面積色塊上色陰影處，如脖子、胸前、臀部後方、四肢重疊處。

用色 ＋ 水 ＝

水量 水 水 水

畫筆狀態：將顏料調淡需加入大量水分，記得把水分留在調色盤上，讓筆尖保持易收尖的狀態，較能勾勒出細膩的毛髮。

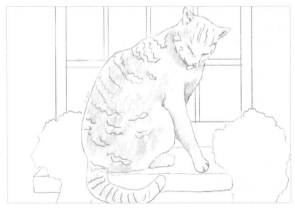

② 重複步驟 1，調和較重的冷褐色加強陰影處，並繪出毛髮生長方向。

用色

水量 水 水 水

因為是繪製灰斑貓，整體顏色較重，可加重陰影毛色的處理，後面暈染毛色後避免被蓋掉。

109

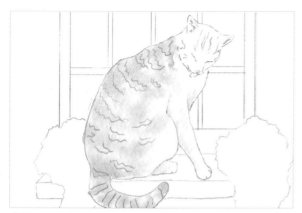

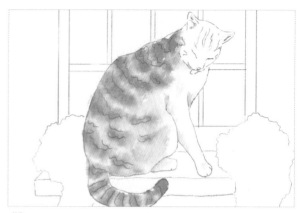

③ 將身體刷滿水分，讓紙張均勻撲滿水分，以冷褐色、黑色、白色調和出淺灰色，輕點出斑紋，畫出第一層大面積的灰色花紋。

用色 ● + ● = ● 　畫筆狀態：此處繪製較大面積的
水量 水 水 水 水 水 　灰色斑紋，筆刷水分可多一些，
　　　　　　　　　　　　以利顏料擴散舒展。

④ 緊接著上一步驟，趁水分未乾，調和較深的灰色，以濃重的顏料重疊在斑紋處，加重斑紋的暈染層次。

用色 ● + ● = ● 　畫筆狀態：此處需繪製較精細的
水量 水 水 水 水 水 　毛色斑紋，將筆的水分吸掉一
　　　　　　　　　　　　些，以筆尖輕點上色。

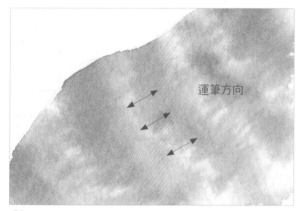

運筆方向

⑤ 緊接著上一步驟，趁水分未乾，將筆洗乾淨擦乾，筆尖收尖，在深淺兩色交界處來回輕刷，可營造細膩的毛髮效果。

用色 ● + ● = ● 　用乾筆輕刷的過程，筆尖可能沾
水量 水 水 水 水 水 　了重色顏料，導致顏色越畫越
　　　　　　　　　　　　黑，繪製時可以停下來將筆再次
　　　　　　　　　　　　洗淨擦乾收尖，即可畫出乾淨的
　　　　　　　　　　　　線條。

⑥ 尾巴的繪製同 3~5 步驟，尾部的毛髮較長，可將水分加多一些暈染，即可繪製出較長且柔軟的毛流。

用色 ● + ● = ●
水量 水 水 水 水 水

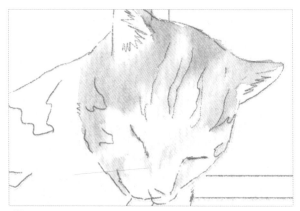

⑦ 腿部的毛色處理同步驟 6，由於此處毛較鬆軟，暈染時可多加水分，使毛色看起來更柔和。

用色

水量 水 水 水 水 水

⑧ 頭部的繪製同 3~5 步驟，先以淡色柔和暈染，並保持水分，以利下一步驟層疊渲染斑紋。

用色

水量 水 水 水 水 水

因耳朵內部的毛由白色和肉色組成，暈染時將耳朵內部留白，待下一步驟在將耳內細節繪製出。

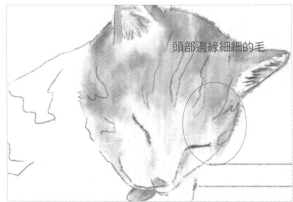

頭部邊緣細細的毛

⑨ 緊接著上一步驟，趁水分未乾，以濃重的灰色繪製頭部斑紋，在頭部邊緣可以勾勒細細的毛，加強精細度。

用色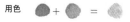

⑩ 窗台畫法：先以淡色繪製出木板和植物，待水分未乾，加重陰影。注意木板和植物交界處留一道白縫，可避免顏色暈染過去。

用色 ⬤ + ⬤ = ⬤

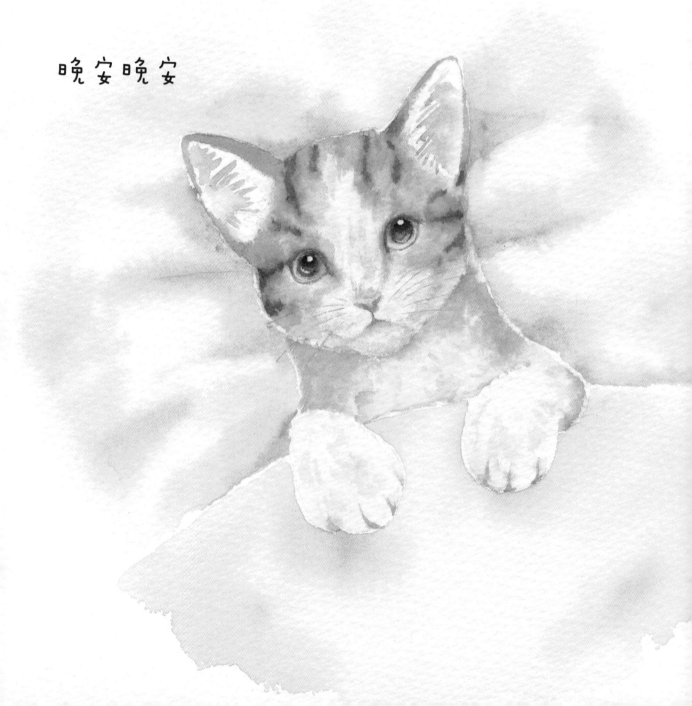

晚安晚安

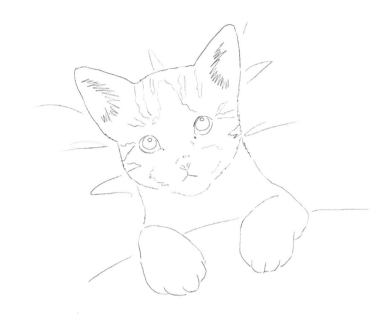

貓咪線稿

躺著的小貓線稿，幼貓的五官比例耳朵和眼睛較大，五官的距離較近，須注意耳朵毛髮細部描繪，眼睛的細節如眼神光、瞳孔內部反光、眼周圍的毛髮生長方向，皆以鉛筆輕輕繪製出。

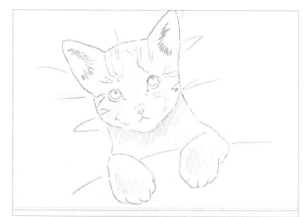

1 先以暖褐色勾勒全身毛髮陰影，調和輕淡的顏料以大面積色塊上色陰影處，如脖子下方、臉頰兩側、耳朵底部、手部。

用色 + 水 =
水量 水 水 水

畫筆狀態：將顏料調淡需加入大量水分，記得把水分留在調色盤上，讓筆尖保持易收尖的狀態，較能勾勒出細膩的毛髮。

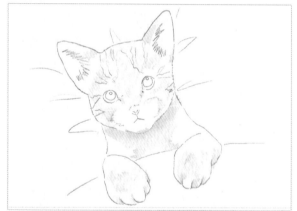

2 重複步驟 1，調和較重的暖褐色加強陰影處，並繪出毛髮生長方向。

用色 + 水 = 水量 水 水 水

此篇繪製貓咪臉部特寫，因此會將臉部細節畫的較精細，在上第二層陰影時，筆觸盡量細緻，將臉部的毛髮繪製出。

113

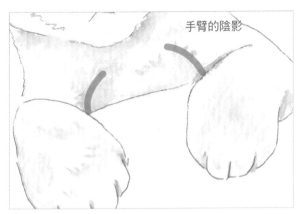

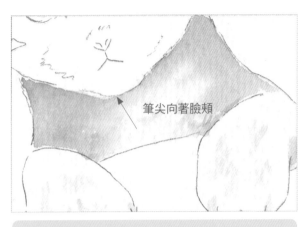

③ 注意胸前毛髮生長方向，由於雙手向前捲曲，於胸前會有兩道弧形陰影，手掌前的毛髮也盡量繪製細膩。

用色 🔴 ＋ 水 ＝ 🔵　畫筆狀態：此處繪製細部毛髮，可將筆尖收乾，以利細部描繪。

水量 水 水 水

用色 🟤 ＋ ⚫ ＝ 🔵

水量 水 水 水 水 水

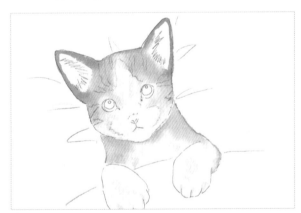

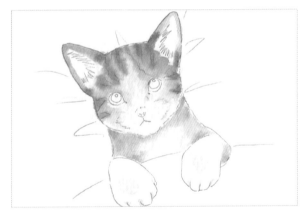

④ 將紙張刷滿水分，避開耳朵、眼睛和手掌，保持水分濕度，調和淺土黃色，暈染出大面積的毛色。

用色 🔘 ＋ 🟡 ＋ ⚫ ＝ 🔵　畫筆狀態：此處需繪製大面積毛色，筆刷狀態較濕，將顏料放置道畫紙上，讓它自然擴散。

水量 水 水 水 水 水

⑤ 緊接著上一步驟，趁水分未乾，調和較重的深褐色，以濃厚的顏料輕點出斑紋。

用色 🔘 ＋ 🟡 ＋ ⚫ ＝ 🔵

水量 水 水 水 水 水

在第二層重疊暈染時，筆觸盡量輕一些，勿用力按壓筆頭繪製，以免將第一層暈染的顏料推散開。

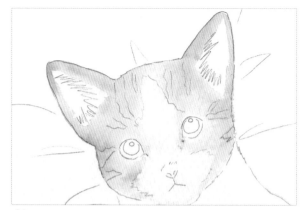

⑥ 頭部的繪製同 4~5 步驟，先以淡色柔和暈染，並保持水分，以利下一步驟層疊渲染斑紋。

用色

此步驟須注意眼睛和耳朵的留白，若不小心染到，可用乾淨的乾筆擦拭乾淨。

水量 水 水 水 水 水

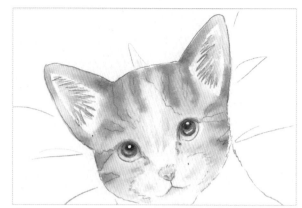

⑦ 緊接著上一步驟，趁水分未乾，以濃重的深褐色繪製頭部斑紋，待顏料乾透，繪製出眼睛、耳朵和嘴部。

用色

水量 水 水 水 水 水

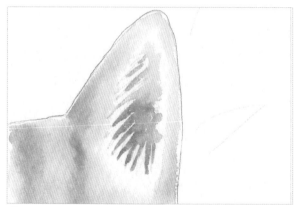

⑧ 幼貓的耳朵比例較大，耳朵毛髮相對需畫的較精細，可以筆尖輕刷出肉色並留白，即可繪製出毛髮。

用色

水量 水 水 水

⑨ 躺枕畫法：以清淡色彩暈染出輪廓，保持水分濕度，加重色彩在深褶處。

用色

水量 水 水 水

115

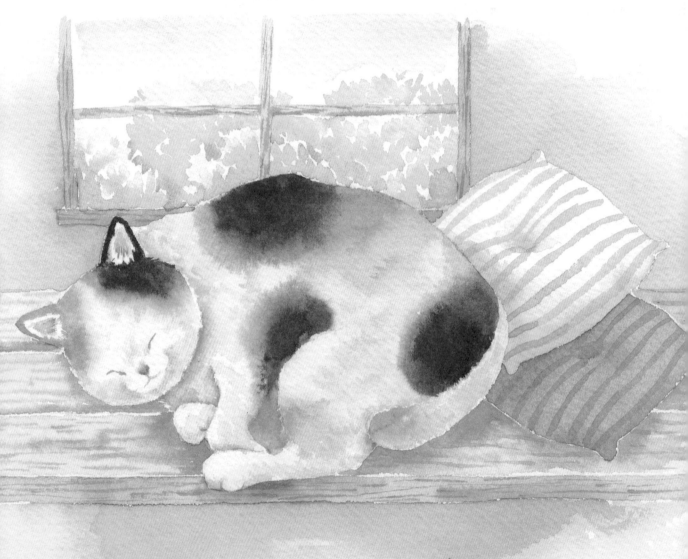

窗前的午休時間

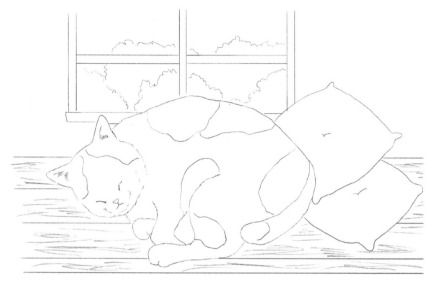

貓咪線稿

窩成一團的貓咪,除了用鉛筆繪製出形體輪廓及四肢分界,貓咪花色的分界也可以用鉛筆輕輕標註,記得線稿盡量保持清淡,避免上色時透出鉛筆線稿。

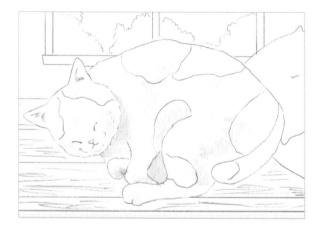

① 先以暖褐色勾勒全身毛髮陰影,調和輕淡的顏料以大面積色塊上色陰影處,如脖子下方、臀部後方、四肢交疊處。

用色 ● + 水 =
水量 水 水 水

畫筆狀態:將顏料調淡需加入大量水分,記得把水分留在調色盤上,讓筆尖保持易收尖的狀態,較能勾勒出細膩的毛髮。

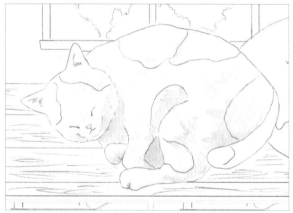

② 重複步驟 1,調和較重的暖褐色加強陰影處,並繪出毛髮生長方向。

用色 ● + 水 =
水量 水 水 水

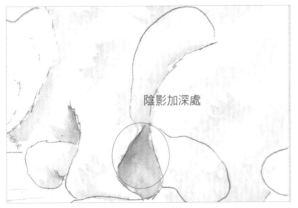

陰影加深處

③ 繪製躺臥的貓咪時，由於四肢蜷縮在一起，需將四肢的分界繪製清楚，把下方的陰暗處加深，繪製出立體感。

用色 ● ＋ 水 ＝ ⬤

水量 水 水 水

畫筆狀態：此處繪製細部毛髮，可將筆尖收乾，以利細部描繪。

④ 由於貓咪姿勢為趴臥，五官比例向下方移動，臉部毛髮的生長以鼻子為中心向外擴張，以清淡的褐色輕輕勾勒出。

用色 ● ＋ 水 ＝ ⬤

水量 水 水 水

貓咪的臉頰下方、兩側可打上大面積的陰影，強調立體感。

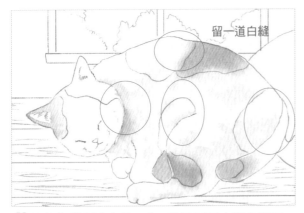

留一道白縫

⑤ 將整隻貓刷滿水分，在四肢及尾巴交界處留下一道白縫，調和黃褐色，大面積暈染出花色。

用色 ⬤ ＋ ● ＝ ⬤

水量 水 水 水 水 水

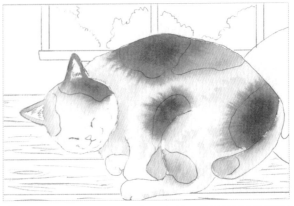

⑥ 緊接著上一步驟，趁水分未乾，調和較重的深褐色，以濃厚的顏料輕點出斑紋。

用色 ⬤

水量 水 水 水 水 水 水

畫筆狀態：此處可加多一些水分，使顏料在紙面上自然伸展。

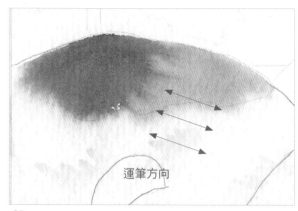

運筆方向

⑦ 背部毛色的細部處理，可以用筆尖來回刷果顏料交界處，使兩色互相流動，自然暈染出毛髮效果

用色

此處以筆尖輕輕刷過顏料，避免太過用力接觸紙面，將顏料大面積吸走。

⑧ 尾部緊連臀部，暈染前先留一道白縫，可避免顏料流動到無法預期的位置。

用色

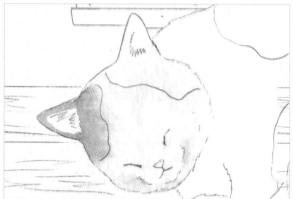

⑨ 頭部的畫法同步驟 5~7，先鋪滿清水，避開耳朵的部分，調和黃褐色，繪製出花斑。

用色

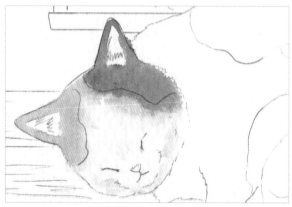

⑩ 緊接著上一步，趁水分未乾，以深褐色暈染出花色，待水分乾透，在以深褐色繪製出耳朵、眼睛、嘴部。

用色

水量 水 水 水

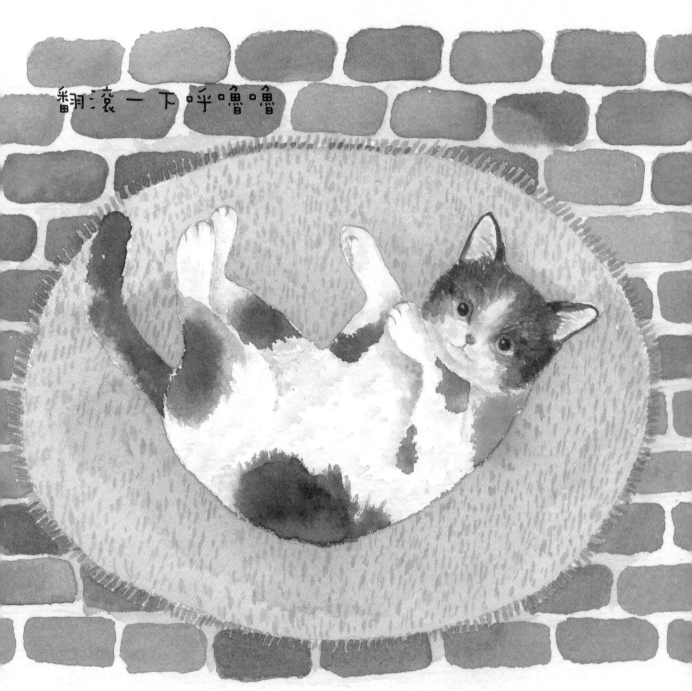

翻滾一下呼嚕嚕

貓咪線稿

翻滾的小貓模樣調皮可愛，繪製線稿時注意四肢的位置，手部縮在臉的下方，身體呈微微捲曲狀，邊是貓的臉部花色也用鉛筆縣輕輕勾勒出分界。

① 繪製賓士貓時，毛色斑紋為黑色，陰影以冷褐色調和黑色表現，先以黑褐色勾勒全身毛髮陰影，調和輕淡的顏料以大面積色塊上色陰影處。

用色 ＝

水量

畫筆狀態：將顏料調淡需加入大量水分，記得把水分留在調色盤上，讓筆尖保持易收尖的狀態，較能勾勒出細膩的毛髮。

② 重複步驟 1，調和較重的暖褐色加強陰影處，如脖子下方、臀部後方、四肢交疊處，並繪出毛髮生長方向。

用色 ＋ ＝

水量

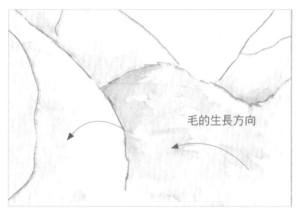

③ 注意腹部及腿部的毛髮生長方向，成弧形向下生長。

毛的生長方向

用色 ⬤ + ⬤ = ⬤　水量 水 水 水

畫筆狀態：此處繪製細部毛髮，可將筆尖收乾，以利細部描繪。

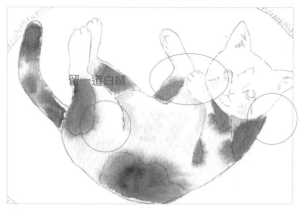

留一道白縫

④ 將整隻貓刷滿水分，在四肢及尾巴交界處留下一道白縫，調和黑色顏料，大面積暈染出花色。

用色 ⬤　水量 水 水 水 水 水

畫筆狀態：此處可加多一些水分，使顏料在紙面上自然伸展，此步驟可先畫出較淡的黑色斑紋，待下一步驟再加深。

⑤ 緊接著上一步驟，趁水分未乾，調和較重的深黑色，以濃厚的顏料輕點出斑紋。

用色 ⬤　水量 水 水 水 水 水

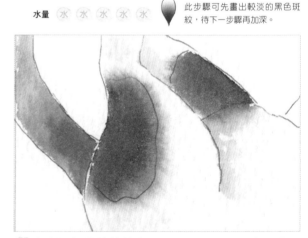

⑥ 參考腿部的花紋特寫，可將黑斑二次暈染，第一層先放上較淺的顏料，第二層於中心加深，可營造出黑色的層次。

用色 ⬤　水量 水 水 水 水 水

畫筆狀態：此處可加多一些水分，因為是大面積暈染，充足的水分利於顏料流動。

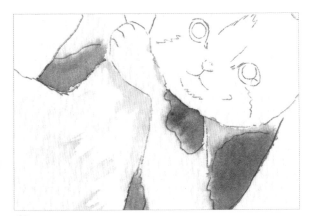

⑦ 觀察手部及背部斑紋特寫，此處較多肢體交疊，記得將界線以白縫隔開，可防止黑色顏料染過去。

用色 ●

水量 ⬤水 ⬤水 ⬤水 ⬤水 ⬤水

畫筆狀態：此處繪製範圍較小，降低筆的水分，以利於精細的描繪。

可用乾筆擦拭乾淨，
保持賓士貓花色特徵

⑧ 頭部的繪製同步驟 4~6，先鋪滿水分保持濕度，以稀薄的黑色繪出大範圍花紋，保持紙的溼度以利下面步驟繼續暈染。

用色 ●

水量 ⬤水 ⬤水 ⬤水 ⬤水 ⬤水

若眉心白色毛色部分不小心暈染到黑色，可用乾筆擦去，保持賓士貓的花樣。

毛髮細節

⑨ 緊接著上一步，在耳朵頭部邊緣，可用筆尖輕輕往外拉，繪製出毛髮細節。

用色 ●

水量 ⬤水 ⬤水 ⬤水 ⬤水 ⬤水

可將深色顏料往淺色帶，以筆尖輕掃出毛流細節。

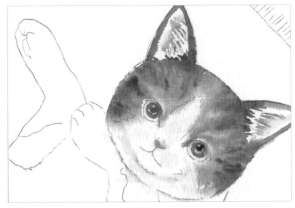

⑩ 待上一步完全乾透，繪製出眼睛、鼻子、耳朵和嘴部，並加深眼周、嘴邊陰影。

用色 ●

水量 ⬤水 ⬤水 ⬤水

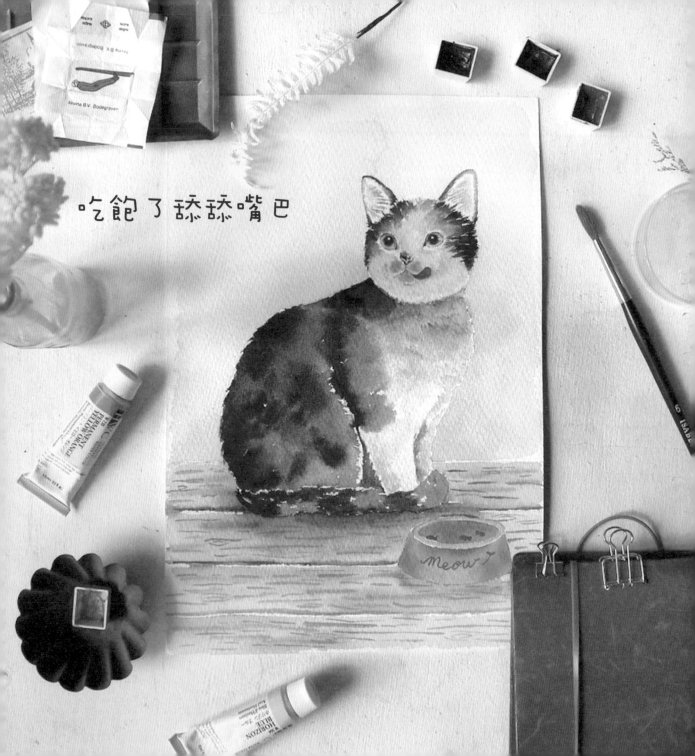

吃飽了舔舔嘴巴

貓咪線稿

坐著的貓咪四肢線稿較單純，注意貓咪臉看的方向，稍微向左前方偏移，臉頰部分右方露出的比較多，眼神光的留白位置也要一致，花色部分有比較複雜的暈染，可以用鉛筆輕輕標示出位置。

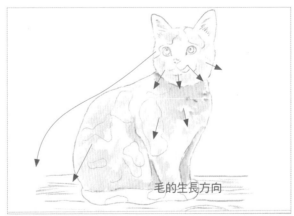

毛的生長方向

1 先以冷褐色勾勒全身毛髮陰影，調和輕淡的顏料以大面積色塊上色陰影處，如脖子下方、胸前、臀部後方、四肢交疊處。

用色 ● ＋ 水 ＝ ○

水量 水 水 水

畫筆狀態：將顏料調淡需加入大量水分，記得把水分留在調色盤上，讓筆尖保持易收尖的狀態，較能勾勒出細膩的毛髮。

2 重複步驟 1，調和較重的冷褐色加強陰影處，並繪出毛髮生長方向。

用色 ● ＋ 水 ＝ ○

水量 水 水 水

毛髮生長方向：注意胸前及背部至手臂的方向變化

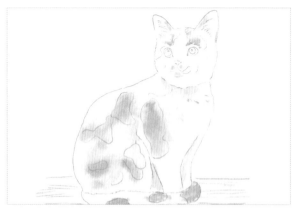

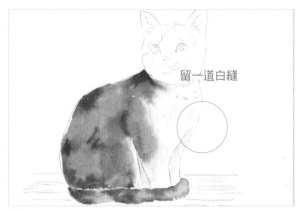

留一道白縫

③ 將身體鋪滿水分，調和黃褐色輕點在花紋處，此篇的花貓毛色有較濃郁的雙色暈染，可在第一層打濕步驟多加一些水分，以利後續順利暈染。

用色 ⬤ + ⬤ = ⬤　畫筆狀態：繪製第一層暈染，範圍較大，以筆腹吸滿水分和顏料，大面積暈染於花色部位。

水量 水 水 水 水 水

④ 緊接著上一步，趁水分未乾，調和濃重的深褐色顏料，將花色補滿，和土黃色顏料緊緊相連。

用色 ⬤ + ⬤ + ⬤ = ⬤　手肘和尾部可留一道白縫，使顏料可固定在位置上。

水量 水 水 水 水 水

暈染第一層毛色時，希望毛是柔軟蓬鬆的，因此紙張刷了較多的水分，以輕淡的黃褐色顏料暈染，利於水分流動，在紙上形成自然的毛流。

筆肚畫圓混合兩色

趁上一步驟水尚未乾，調和較濃的深褐色顏料，將它和黃褐色顏料重疊暈染，交界處可用乾筆以畫圓的方式輕推。

用色 ⬤ + ⬤ = ⬤

水量 水 水 水 水 水

用色 ⬤ + ⬤ + ⬤ = ⬤　畫筆狀態：若要以畫圓方式處理顏料交界，筆刷勿太濕，以免將多餘水分重複刷在紙上，破壞原本濃度沖刷出水痕。

水量 水 水 水 水 水

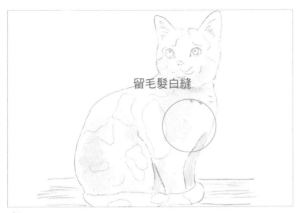

留毛髮白縫

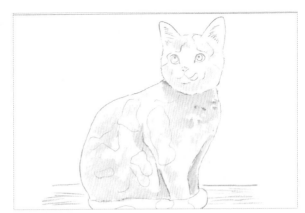

⑥ 臉部的畫法類似步驟 4，可在第一步驟鋪上清水時，在臉上留下毛髮白縫，在暈染上黃褐色時會顯現出白色的毛。

用色

畫筆狀態：臉部的繪製範圍較小，降低筆的水分，以利於精細的描繪。

⑦ 緊接著上一步，趁水分未乾，調和濃重的深褐色反覆暈染。此步驟可更清楚看見留毛髮白縫的效果。

用色

畫筆狀態：為了繪出毛流，避開第一步驟留下的白縫，因此將筆吸乾收尖，以筆尖做細部描繪。

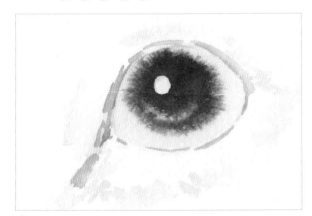

⑧ 繪製眼珠，保持濕潤並將眼神光留白，點上深色瞳孔使它自然染開。眼周的毛髮以淺褐色輕輕繪製出。

用色

⑨ 鼻子的前端有反光，可留白，並加重鼻孔陰影。下巴處也可加上陰影表現立體感。

用色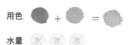

匍匐前進

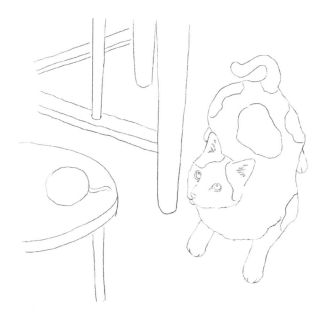

貓咪線稿

趴著向上看的貓咪，須注意貓咪毛髮生長方向，由頭部呈同心圓放射狀生長出去，繪製線稿時輕輕標示出毛髮層次，呈弧形向後交疊，盡量避免垂直及水平的工整線條。

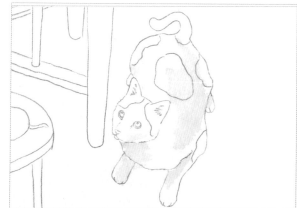

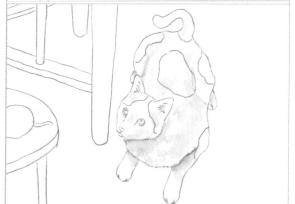

① 先以暖褐色勾勒全身毛髮陰影，調和輕淡的顏料以大面積色塊上色陰影處，如胸前、四肢內側、臀部下方處。

用色 ＝

水量 水 水 水

 畫筆狀態：將顏料調淡需加入大量水分，記得把水分留在調色盤上，讓筆尖保持易收尖的狀態，較能勾勒出細膩的毛髮。

② 重複步驟 1，調和較重的冷褐色加強陰影處，並繪出毛髮生長方向。

用色 ● ＋ 水 ＝ ●

水量 水 水 水

毛髮生長方向：身體部分的毛髮，是以頭為中心同心圓向後擴張。

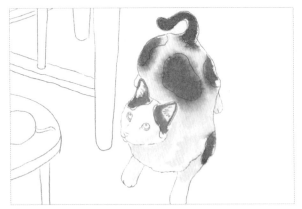

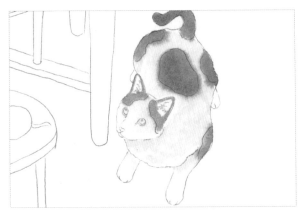

③ 將身體鋪滿水分，保持紙張濕度，以暖褐色、紅褐色和白色，調和出深紅褐色的毛髮顏料，大面積上色於花紋處。

用色 ⬤ + ⬤ = ⬤

水量 水 水 水 水 水

畫筆狀態：繪製第一層暈染，範圍較大，以筆腹吸滿水分和顏料，大面積暈染於花色部位。

④ 緊接著上一步，趁水分未乾，以較乾的筆尖輕刷花紋周圍，將顏料擺放到想要的位置。

用色 ⬤ + ⬤ = ⬤

水量 水 水 水 水 水

畫筆狀態：以輕柔的筆尖輕刷顏料即可，勿太過用力將顏料按壓進紙張纖維內，會造成顏料難以推動。

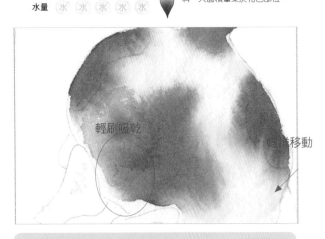

輕刷吸乾

輕推移動

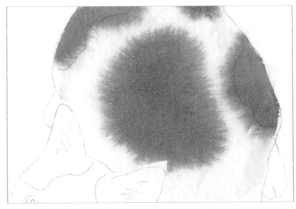

渲染花色時，將顏料初步放上濕潤的紙張，往往會隨著水分四處流動，若流動到不想要的位置，可用輕刷吸乾或輕推移動的方式來縮小或擴大渲染範圍。

經過上一步驟的修正，將顏料帶到想要的範圍內。此修正的過程要在紙張保持濕潤狀態下進行。

用色 ⬤ ⬤

水量 水 水 水 水 水

用色 ⬤ ⬤

水量 水 水 水 水 水

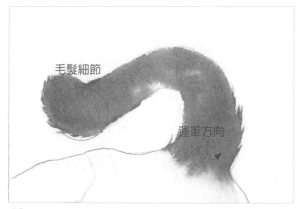

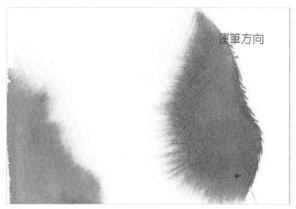

⑤ 尾部的繪製細節，注意尾部和臀部交界的渲染運筆方式，可營造出自然的毛流。繪製邊緣時輕輕勾勒出去，可製造細小的毛髮細節。

用色 ● + ⬤ = ● 畫筆狀態：尾部的範圍較小，適合用較少水分的筆刷繪製。
水量 水 水 水 水 水

⑥ 腿部的繪製細節如同上一步驟，運筆的方向會影響顏料渲染的方向，善加利用控制可製造出自然的毛流。

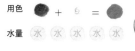

用色 ● + ⬤ = ● 畫筆狀態：大範圍的渲染適合水分較多的筆刷繪製。
水量 水 水 水 水 水

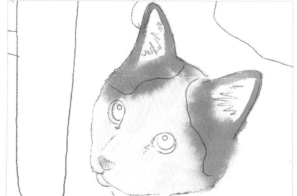

⑦ 頭部的繪製如同步驟 3~4，保持紙張的溼度，將眼珠、耳朵部分留白，以紅褐色渲染上色。

用色 ● + ⬤ = ●
水量 水 水 水 水 水

⑧ 待水分乾後，繪製出耳朵內部、眼睛、鼻子、嘴部，鼻樑兩側加深陰影強調立體感。

用色 ● + ⬤ = ●
水量 水 水 水 水 水

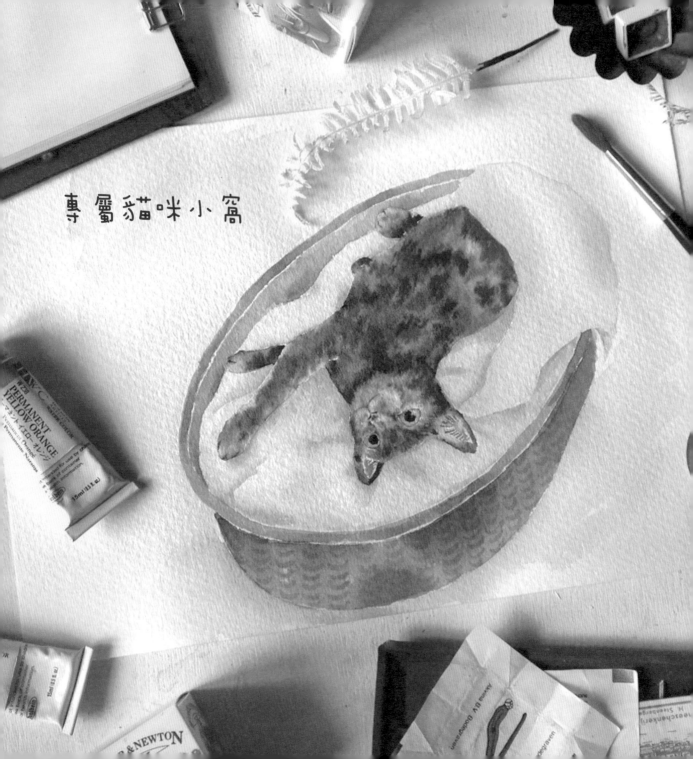

專屬貓咪小窩

貓咪線稿

躺著賴皮的貓咪，仰躺的臉部角度為描繪重點，因為角度的關係，貓咪鼻子的位置往中心移動，額頭較短，露出多一點下巴，眼睛部分往鼻子中心傾斜。

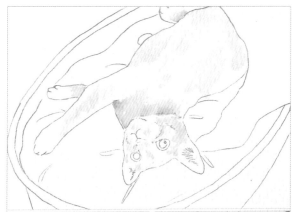

① 先以冷褐色勾勒全身毛髮陰影，調和輕淡的顏料以大面積色塊上色陰影處，如脖子下方胸前、腹部下方處。

 用色 + 水 =

水量 水 水 水

畫筆狀態：將顏料調淡需加入大量水分，記得把水分留在調色盤上，讓筆尖保持易收尖的狀態，較能勾勒出細膩的毛髮。

② 重複步驟 1，調和較重的冷褐色加強陰影處，並繪出毛髮生長方向。

用色 + 水 =

水量 水 水 水

注意此貓的角度是上下顛倒的，和先前繪製的貓咪較為不同，可仔細觀察思考陰影位置再下筆。

133

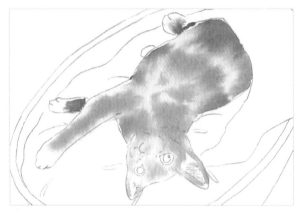

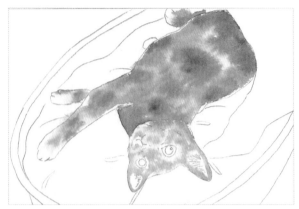

③ 將身體鋪滿水分，保持紙張濕度，以冷褐色和黑色調和出深褐色的毛髮顏料，大面積上色於花紋處。

用色

畫筆狀態：繪製第一層暈染，範圍較大，以筆腹吸滿水分和顏料，大面積暈染於花色部位。

④ 緊接著上一步，趁水分未乾，調和出深黃褐色並輕點於紙張上，和深褐色重複堆疊，接著再加深深褐色的部分。

用色

畫筆狀態：堆疊第二層顏料時，筆不宜太乾濃稠，容易將第一層的水分吸乾，無法完成反覆暈染。

此部分花色較複雜，需要重複堆疊顏料，因此在第一層打濕時，可刷上較多水分，以利後續反覆渲染。

用色

紙張較濕時，放上第一層顏料擴散較快，顏色較淡為正常現象，於後面的步驟反覆重疊加上即可。

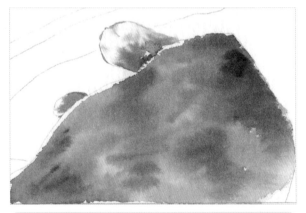

緊接著上一步，堆疊上黃褐色顏料後，重複堆疊上深褐色，將兩色自然融合，讓貓咪的毛色看起來濃重飽和。

用色

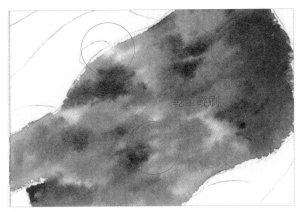

褐色勾勒外輪廓

⑤ 暈染完成毛色花色後，可待顏料全乾，調和較深
的褐色，以乾筆輕刷的方式，刷出更深的斑紋，
筆觸保持不規則，避免過於工整

用色 ⬤ + ⬤ = ⬤

水量 水 水

畫筆狀態：以乾筆輕刷的技法，
需確認顏料乾透，避免在顏料未
乾時輕刷紙張，將暈染好的顏料
洗掉。

⑥ 手部的繪製細節如同步驟 3~5，掌前花色較淡的
部分可留白，待顏料乾後以褐色勾勒外輪廓。

用色 ⬤ + ⬤ = ⬤

水量 水 水 水 水 水

畫筆狀態：大範圍的渲染適合水
分較多的筆刷繪製。

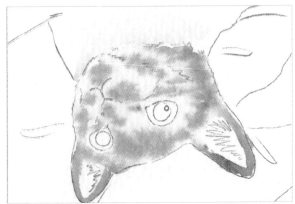

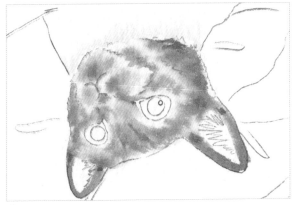

⑦ 頭部的繪製如同步驟 3~5，保持紙張的溼度，將
眼珠、耳朵部分留白，以深褐色渲染上色。

用色 ⬤ + ⬤ = ⬤ ⬤ ⬤ ⬤ = ⬤

水量 水 水 水 水 水

⑧ 緊接上一步驟，以更深的褐色加強陰影，並注意
留白，使深色更有層次。待顏料全乾後繪製五官
即可完成。

用色 ⬤ + ⬤ = ⬤

水量 水 水 水 水 水

躺著賴皮

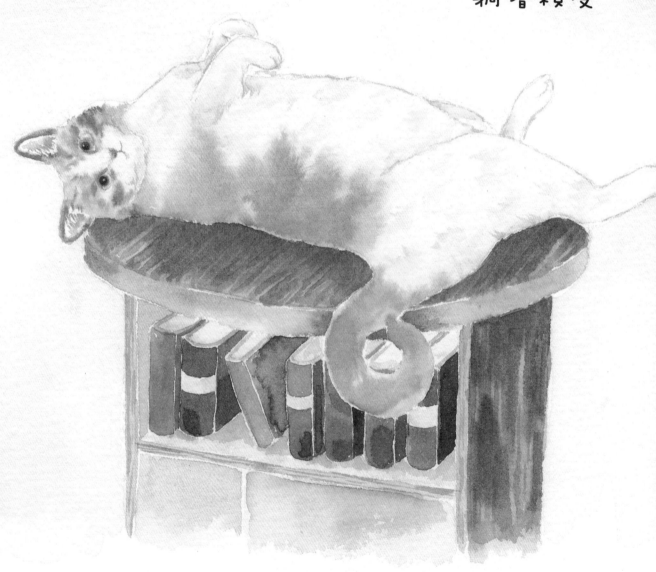

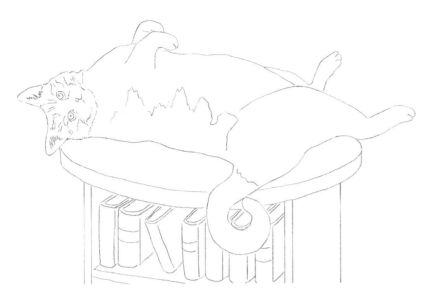

貓咪線稿

躺著賴皮的貓咪，身體和頭部的扭轉方向不同，手部呈捲曲蜷縮，後腿自然擺放伸展，須注意毛髮的生長方向，由背部往腹部生長，腿部毛髮則是由臀部向後腳方向生長。

① 先以冷褐色勾勒全身毛髮陰影，調和輕淡的顏料以大面積色塊上色陰影處，如背部、臀部下方、腹部下方處。

用色 🔴 + 💧水 = 🔵

水量 水 水 水

畫筆狀態：將顏料調淡需加入大量水分，記得把水分留在調色盤上，讓筆尖保持易收尖的狀態，較能勾勒出細膩的毛髮。

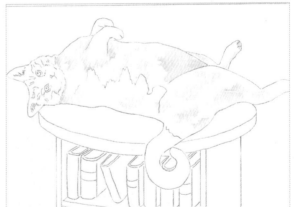

② 重複步驟 1，調和較重的冷褐色加強陰影處，並繪出毛髮生長方向。

用色 🔴 + 💧水 = 🔵

水量 水 水 水

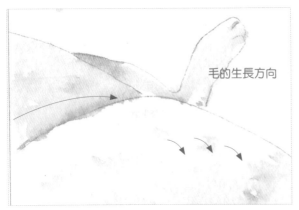

毛的生長方向

③ 注意腹部與腿部的毛流生長方向不同，以筆尖輕
輕勾勒出。

用色 ⬤ + 水 = ⬤　　畫筆狀態：細部描繪毛流時，可
水量 水 水 水　　　　收乾筆尖。

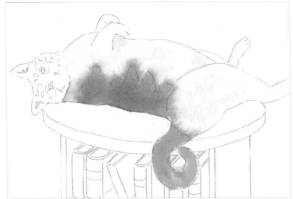

⑤ 緊接著上一步驟，趁水分還未乾，以乾筆將暈染
範圍輕輕修正，將顏料拉到想要的位置。

用色 ⬤ + ⬤ + 白 = ⬤　　紙張較濕時，放上第一層顏料擴散
水量 水 水 水 水 水　　　　較快，顏色較淡為正常現象，於後
　　　　　　　　　　　　　　面的步驟反覆重疊加上即可。

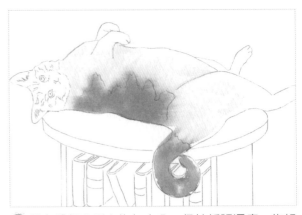

④ 將身體部分刷上均勻水分，保持紙張濕度，條褐
紅褐色顏料，輕點於斑紋處。初步放上顏料時，
色彩會自然流動開，可到下一步驟再進行修正。

用色 ⬤ + ⬤ + 白 = ⬤　　畫筆狀態：以較濕的筆刷來繪製
水量 水 水 水 水 水 水　　大面積的花色暈染。

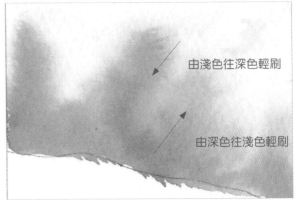

由淺色往深色輕刷

由深色往淺色輕刷

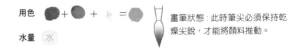

將乾筆由淺色往深色輕刷，會出現淺色的毛髮。亦可由深色往淺色輕刷，
同樣出現毛髮層次

用色 ⬤ + ⬤ + 白 = ⬤　　畫筆狀態：此時筆尖必須保持乾
水量 水　　　　　　　　　燥尖銳，才能將顏料推動。

138

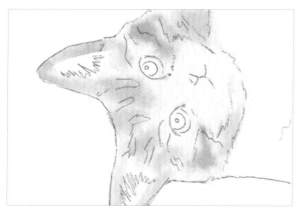

⑥ 頭部的繪製同步驟 3~5，先鋪上一層水分，避開眼睛和耳朵內部，以較淺的紅褐色暈染出大面積花色底色。

用色 ● + ● + 白 = ●　　畫筆狀態：以較濕的筆刷來繪製大面積的花色暈染。

水量 水 水 水 水 水

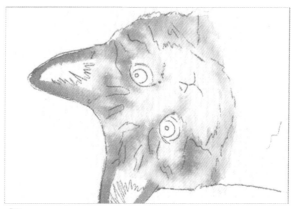

⑦ 緊接著上一步驟，趁水分未乾，調和較深的紅褐色，加重毛色的色彩

用色 ● + ● + 白 = ●　　畫筆狀態：大範圍的渲染適合水分較多的筆刷繪製。

水量 水 水 水 水 水

⑧ 此篇貓咪的臉部毛色較為複雜，可分多步驟上色，將筆的水分降低，沾取濃重的紅褐色，堆疊上毛色花紋。

用色 ● + ● + 白 = ●　　畫筆狀態：此步驟偏重細部花色描繪，需降低筆的溼度保持尖銳。

水量 水 水 水 水 水

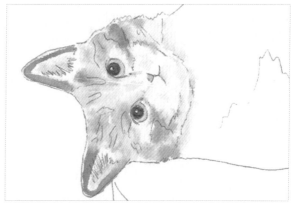

⑨ 待臉部顏料全乾，在繪製出眼睛、耳朵、嘴部，即可完成。

用色 ● + ● + 白 = ●

水量 水 水 水

貓咪輕手繪影集

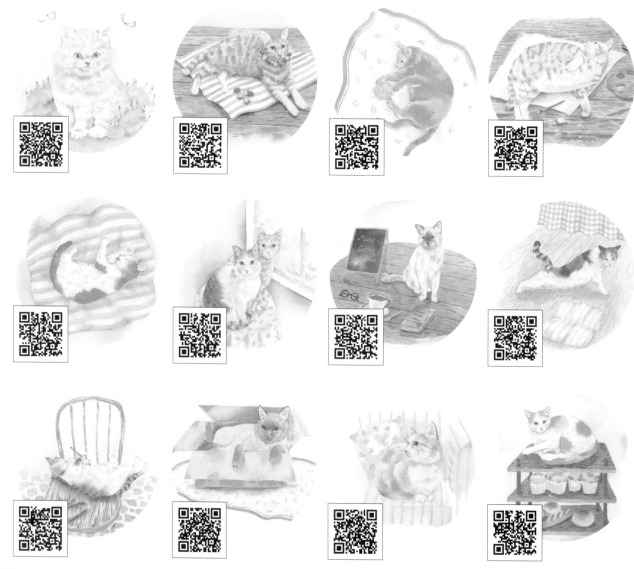

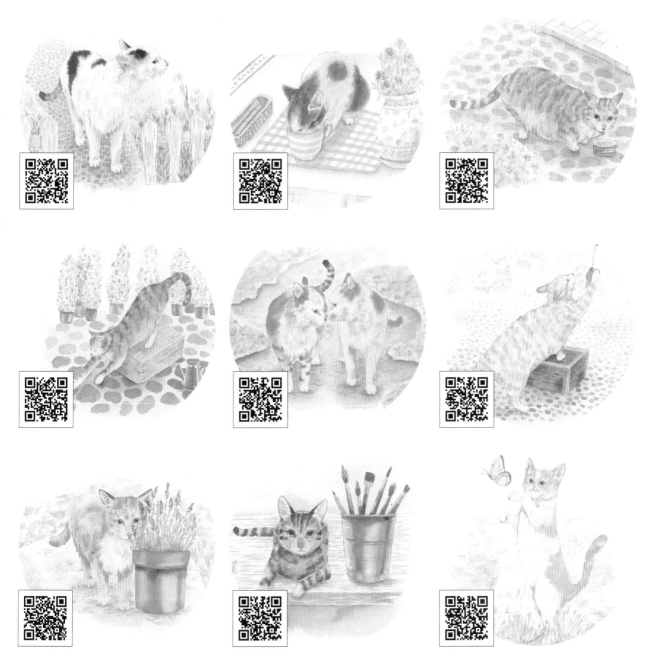

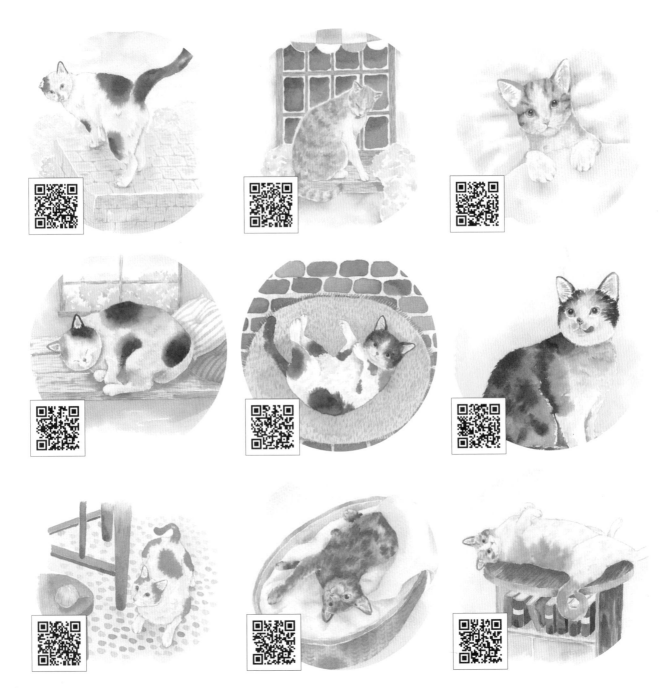